普通高等教育动画类专业"十三五"规划教材

动画短片创作

Animation Short Film Creation

索 璐 编著

清华大学出版社
北 京

内 容 简 介

动画短片创作具有综合性强、技术含量高的特点，是动画专业必不可少的综合实践课程。本书结合丰富的图例和创作实践对二维、三维、定格动画等几种不同动画短片类型的制作流程进行分析，详细解读了动画短片创作的步骤、方法和规范。

本书共8章内容，分别为动画短片基础知识、动画短片的基本类型、动画短片的创作准备、动画短片的表现形式及语言、二维动画短片的制作、三维动画短片的制作、定格动画短片的制作和动画短片的后期制作。从动画短片的概念和基础知识入手，详细介绍了动画短片的基本类型、创作前的准备工作，动画短片的表现形式和语言，并针对每一种不同类型的动画进行更加深入的专业介绍。

本书不仅适用于全国高等院校动画、游戏设计等相关专业的教师和学生，还适用于从事动漫游戏制作、影视制作以及要参加专业入学考试的人员。

图书在版编目(CIP)数据

动画短片创作 / 索璐 编著. —北京：清华大学出版社，2020.5（2024.1 重印）

普通高等教育动画类专业"十三五"规划教材

ISBN 978-7-302-55230-7

Ⅰ.①动… Ⅱ.①索… Ⅲ.①动画片—制作—高等学校—教材 Ⅳ.①J954

中国版本图书馆CIP数据核字(2020)第055248号

责任编辑：李 磊 焦昭君
封面设计：王 晨
版式设计：孔祥峰
责任校对：成凤进
责任印制：丛怀宇

出版发行：清华大学出版社
 网 　 　址：https://www.tup.com.cn, https://www.wqxuetang.com
 地 　 　址：北京清华大学学研大厦A座 　 　 　 　邮 　 　编：100084
 社 总 机：010-83470000 　 　 　 　 　 　邮 　 　购：010-62786544
 投稿与读者服务：010-62776969，c-service@tup.tsinghua.edu.cn
 质 量 反 馈：010-62772015，zhiliang@tup.tsinghua.edu.cn

印 装 者：三河市龙大印装有限公司
经 　 销：全国新华书店
开 　 本：185mm×250mm 　 　印 　 张：11.25 　 　 　字 　 数：253千字
 （附小册子1本）
版 　 次：2020年7月第1版 　 　印 　 次：2024年1月第6次印刷
定 　 价：59.80元

产品编号：081579-01

普通高等教育动画类专业"十三五"规划教材
编委会

动画专业作为一个复合性、实践性、交叉性很强的专业，教材的质量在很大程度上影响着教学的质量。动画专业的教材建设是一项具体常规性的工作，是一个动态和持续的过程。配合"十三五"期间动画专业卓越人才培养计划的方案，结合实际优化课程体系，强化实践教学环节，实施动画人才培养模式创新，在深入调查研究的基础上根据学科创新、机制创新和教学模式创新的思维，在本套教材的编写过程中我们建立了极具针对性与系统性的学术体系。

动画艺术独特的表达方式正逐渐占领主流艺术表达的主体位置，成为艺术创作的重要组成部分，对艺术教育的发展起着举足轻重的作用。目前随着动画技术发展的日新月异，对动画教育提出了挑战，在面临教材内容的滞后、传统动画教学方式与社会上计算机培训机构思维方式趋同的情况下，如何打破这种教学理念上的瓶颈，建立真正的与美术院校动画人才培养目标相契合的动画教学模式，是我们所面临的新课题。在这种情况下，迫切需要进行能够适应动画专业发展自主教材的编写工作，以便引导和帮助学生提升实际分析问题、解决问题的能力，以及综合运用各模块的能力。高水平动画教材的出现无疑对增强学生的专业素养起到了非常重要的作用。目前全国出版的供高等院校动画专业使用的动画基础书籍比较少，大部分都是针对没有院校背景的业余培训部门出版的纯粹软件讲解，内容单一，导致教材带有很强的重命令的直接使用而不重命令与创作的逻辑关系的特点，缺乏与高等院校动画专业的联系与转换，以及工具模块的针对性和理论上的系统性。针对这些情况，我们将通过教材的编写力争解决这些问题，在深入实践的基础上进行各种层面有利于提升教材质量的资源整合，初步集成了动画专业优秀的教学资源、核心动画创作教程、最新计算机动画技术、实验动画观念、动画原创作品等，形成多层次、多功能、交互式的教、学、研资源服务体系，发展成为辅助教学的最有力手段。同时，在教材的管理上针对动画制作软件发展速度快的特点保持及时更新和扩展，进一步增强了教材的针对性，突出创新性和实验性特点，加强了创意、实验与技术课程的整合协调，培养学生的创新能力、实践能力和应用能力。在专业教材建设中，根据人才培养目标和实际需要，不断改进教材内容和课程体系，实现人才培养的知识、能力和素质结构的落实，构建综合型、实践型、实验型、应用型教材体系，加强实践性教学环节规范化建设，形成完善的实践性课程教学体系和实践性课程教学模式，通过教材的编写促进实际教学中的核心课程建设。

依照动画创作特性分成前、中、后期三个部分，按系统性观点实现教材之间的衔接关系，规范了整个教材编写的实施过程。整体思路明确，强调团队合作，分阶段按模块进行。在内容上注重在审美、观念、文化、心理和情感表达的同时能够把握文脉，关注精神，找到学生学习的兴趣点，帮助学生维持创作的激情，厘清进行动画创作的目的。通过动画系列教材的学习需要首先明白为什么要创作，才能使学生清楚创作什么，进而思考选择什么手段进行动画创作。提高理解力，去除创作中的盲目性、表面化，能够引发学生对作品意义的讨论和分析，加深学生对动画艺术创作的理解，为学生提供动画的创作方式和经验，开阔学生的视野和思维，为学生的创作提供多元思路，使学生明确创作意图，选择恰当的表达方式，创作出好的动画作品。通过这样一个关键过程使学生形成健康的心理、开朗的心胸、宽阔的视野、良好的知识架构、优良的创作技能。采用全面、立体的知识理论分析，引导学生建立动画视听语言的思维和逻辑，将知识和创作有机结合起来。在原有的基础上提高辅导质量，

进一步提高学生的创新实践能力和水平，强化学生的创新意识，结合动画艺术专业的教学特点，分步骤分层次对教学环节的各个部分有针对性地进行了合理规划和安排。在动画各项基础内容的编写过程中，在对之前教学效果分析的基础上，进一步整合资源，调整模块，扩充内容，分析以往教学过程中的问题，加大教材中学生创作练习的力度，同时引入先进的创作理念，积极与一流动画创作团队进行交流与合作，通过有针对性的项目练习引导教学实践。积极探索动画教学新思路，面对动画艺术专业新的发展和挑战，与专家学者展开动画基础课程的研讨，重点讨论研究动画教学过程中的专业建设创新与实践。进行教材的改革与实验，目的是使学生在熟悉具体的动画创作流程的基础上能够体验到在具体的动画制作中如何把控作品的风格节奏、成片质量等问题，从而切实提高学生实际分析问题与解决问题的能力。

在新媒体的语境下，我们更要与时俱进或者说在某种程度上高校动画的科研需要起到带动产业发展的作用，需要创新精神。本套教材的编写从创作实践经验出发，通过对产业的深入分析以及对动画业内动态发展趋势的研究，旨在推动动画表现形式的扩展，以此带动动画教学观念方面的创新，将成果应用到实际教学中，实现观念、技术与世界接轨，起到为学生打开全新的视野、开拓思维方式的作用，达到一种观念上的突破和创新。我们要实现中国现代动画人跨入当今世界先进的动画创作行列的目标，那么教育与科技必先行，因此希望通过这种研究方式，能够为中国动画的创作起到积极的推动作用。就目前教材呈现的观念和技术形态而言，解决的意义在于把最新的理念和技术应用到动画的创作中去，扩宽思路，为动画艺术的表现方式提供更多的空间，开拓一块崭新的领域。同时打破思维定式，提倡原创精神，起到引领示范作用，能够服务于动画的创作与专业的长足发展。另外根据本专业"十三五"规划的目标和要求，教材的内容对于卓越人才培养计划、本科教学质量与教学改革以及创新团队培养计划目标的完成都有积极的推动作用。

朱春娣

天津美术学院动画艺术系

前　言

　　随着动画产业的蓬勃发展，动画作为一门独立的综合艺术形式已经成为各国重视的创意文化产业之一，国内外的高校都纷纷开设了动画专业。动画是一门集多种艺术于一体的综合性艺术，而动画短片具有篇幅短小、内容简洁新颖、表现形式独特等特点，是在校学生和动画爱好者进行动画创作的最佳选择。而制作出一部优秀的动画短片所需的因素也越来越多，编写一本理论和实践相结合的动画短片创作图书是作者的创作初衷。

　　动画是一门综合性很强的艺术形式，不仅需要创作者具有良好的绘画功底，了解人体的肌肉骨骼分布，掌握动画运动规律，还要熟知动画前期、中期和后期制作的所有流程和步骤，因此撰写了本书。这是一个大工程，也是一个挑战。

　　本书的前四章是对动画专业知识的介绍和讲解，是基础也是最重要的。第1章介绍了动画短片的概念、艺术特点等基础知识。第2章详细介绍了动画短片的基本类型，按照制作手法分为二维动画、三维动画和定格动画，按照艺术表现形式分为水墨动画、油画动画、剪纸动画、木偶动画和黏土动画，按照故事题材分为历史题材、神话题材、科幻题材和名著题材。第3章讲解了动画短片创作前的一系列准备工作。第4章相较于前三章，用了更多的篇幅和笔墨讲解了动画短片的表现形式和视听语言的专业知识。动画作为一门影像艺术，对于镜头的把握和操控十分重要，尤其针对画面的景别、镜头的运动和场景调度进行了更加深入详尽的阐述和分析，同时结合国内外优秀的动画作品案例进行讲解，以便读者可以更好地理解和掌握动画短片创作的精髓和要点。这些动画案例都是作者经过无数次的浏览拉片、对比筛选出来的。希望读者通过这四章的学习可以加深对动画基础知识的自我领悟和自由运用，为今后的动画创作奠定坚实的专业基础。

　　动画也是一门实践性极强的专业，因此本书在讲解专业理论知识的基础上，也十分注重专业的创作能力培养。根据不同类型的动画，分别列举了相应的动画作品案例，根据日常的作品指导、私下的制作花絮，还有课后关于作品制作过程的采访，逐步详细介绍不同种类动画的制作过程和方法。第5章介绍了二维动画作品——《找影子的人》，从前期策划、人物设计、场景设计到后期合成，逐步展示二维动画的创作过程。第6章介绍了三维动画作品——《贪吃狗》。虽然最终作品不是那么完美，但作为作者的第一部三维作品，希望可以和读者分享制作历程和心得。第7章介绍了定格动画短片的制作，列举

了曾卓文同学的毕业创作《陆壹》，该毕业设计作品作者从前期构思阶段就有参与，文中记录了创作者一路的心得体会。第8章介绍了动画短片的后期制作技巧。

　　本书意在介绍专业理论知识的基础上加入作者对动画创作的理解和解读，这也是想要向读者传达的信息。艺术创作源于生活，又高于生活，动画创作也是如此，创作要有感而发，不需无病呻吟。希望喜欢和热爱动画的人都像长不大的孩子，带着各自满满的创造力和想象力制作出属于自己的动画！

　　本书由索璐编著。由于作者编写水平所限，书中难免有疏漏和不足之处，恳请广大读者批评、指正。

　　本书提供了PPT课件、考试题库答案和动画短片作品实例等立体化教学资源，扫一扫下面的二维码，推送到自己的邮箱后即可下载获取。

编　者

目　录

目录

第 1 章
动画短片基础知识

- 动画短片概述
- 动画短片制作概述

本章主要讲解动画短片的基础知识和制作的基本流程，使读者不仅能从整体上把握现今动画短片的发展状况，而且能对动画的制作方法和创作思路有一定的了解，从而为创作打下良好的专业基础。

1.1 动画短片概述

动画是一种以"逐帧拍摄"为基本摄制方法，并以一定的美术形式和艺术加工作为其内容载体的影片样式。在动画艺术的发展长河中，动画短片是一个重要组成部分，对艺术实验动画具有不可替代的推进作用。在21世纪，随着数字技术的日趋成熟，动画短片的发展迎来了一次又一次的高潮，人们可从电视、电影、电脑、手机上看到越来越多动画的影子。例如，深受小朋友喜爱的《小猪佩奇》是一部英国学前电视动画片，每集5分钟左右。故事围绕小猪佩奇与家人的愉快经历展开，幽默而有趣，借此宣扬传统家庭观念与友情，鼓励小朋友们去体验生活。

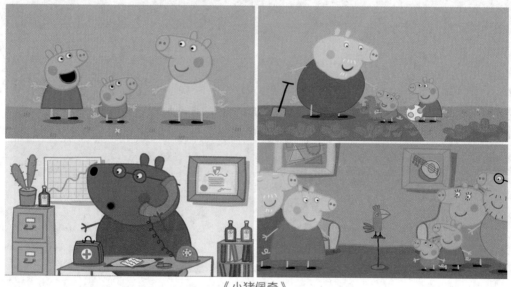

《小猪佩奇》

动画短片与其他动画形式在对象上面存在一定的差异。动画短片的主要观众是艺术爱好者和动画专业人士，这就决定了要在内容上挖掘更加有深度的主题，也就是提升动画短片的文化内涵。在动画表现形式上要做到勇于创新，大胆的实验精神是必不可少的。

如今传统传播媒介已经不能满足人们的实际需求，以网络为主的传播平台使动画短片的传播形式更加开放、更加有交互性。这样的动画短片能够大大地提升大众的参与度，并及时地反馈信息。与此同时，能够更加高效地跨媒介发展，与影视、游戏和广告等进行融合，让动画短片在艺术和技术上呈现出多样化。

1.1.1 动画短片的概念

动画短片是指篇幅相对较短，长度在30分钟之内，具有相对简单的故事结构和独特的艺术表现形式，用动画手段来表达触及人心的真挚情感和深刻意义主题的影片。例如，日本动画导演山村浩二的二维手绘动画短片《头山》获第75届奥斯卡最佳动画短片提名。这是一部由一万多张手绘画制作的动画，基本由山村浩二一个人承担绘画任务，以及片中旁白部分的三弦琴弹唱和配乐处理。以日本传统的"落语"单口作为《头山》原型，讲述了一个残酷的古老寓言，故事荒诞而冷酷、疯狂而现实。

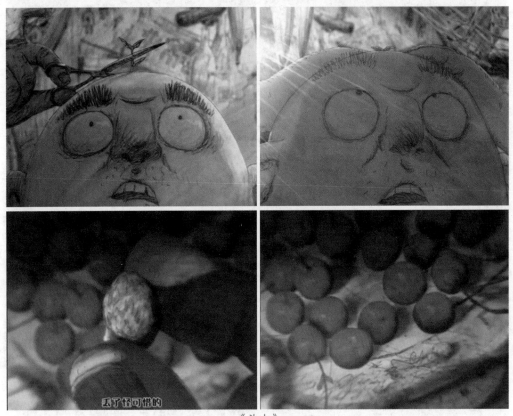

《头山》

三维动画短片《暴力云与送子鹳》是皮克斯公司出品的《飞屋环游记》的加映短片。该片时长6分钟，讲述了高高的天空中有一群云朵，它们像女娲一样捏出一个个小婴儿，让送子鹳带入千家万户。

我们看到的大部分动画短片通常以叙事为主，围绕故事的主人公展开剧情。例如，2015年获奥斯卡最佳动画短片提名的《我和我的莫顿自行车》，该片讲述了一段普通人的童年故事。清新的简笔画风，淡淡的北欧风情，简单平缓的叙事，让我们感觉就像听朋友坐在秋千上，慢悠悠地回忆着那些逝去的岁月，带着一些清新又特别迷人的幽默感。

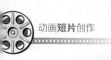

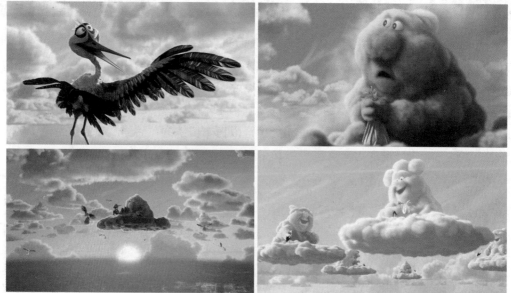

《暴力云与送子鹳》

《我和我的莫顿自行车》

除此之外，还有一部分MV动画、动画广告等，都可以划分到动画短片的范畴。例如，动画短片Shelter(避难所)是由美国著名音乐人Porter Robinson、法国音乐人Madeon与视频网站Crunchyroll、动画公司A-1 Pictures合作制作的音乐动画MV，于2016年10月19日发布于YouTube。该片片长6分6秒，用特别的动画镜头去演绎电子音乐，使既喜欢二次元又喜欢电音的歌迷痴迷其中。

动画MV*Shelter*

　　大部分的动画短片都属于动画艺术短片或者实验动画的范畴。与商业动画不同，艺术短片更多是为了表现创作者的个性和自我的创作过程，强调个人情感的抒发。在创作主题上更加深刻，更加强调挖掘影片的主题思想。在技术和表现形式上，大胆创新，不断探索新的动画发展的可能性。例如，1983年奥斯卡最佳动画短片《探戈》，由波兰实验动画大师萨比格尼·瑞比克金斯基执导。影片把动画形式和真人影像结合起来，在一个狭窄的房间里，二十几个人物来来回回穿插过场，上演了一出令人称奇的人生荒诞默剧。

《探戈》

1.1.2 动画短片的发展

　　动画短片是动画发展中的重要组成部分。伴随着各种新型传播技术的不断推出和更新，动画的传播已经从传统的单向转变为互动方式，大众也开始接受短片式观看。如今动画短片更是借助于互联网的迅速发展，得到了广泛的传播。

　　说到动画短片的发展，不得不提的就是众所周知的奥斯卡动画短片奖。奥斯卡动画短片奖是美国电影艺术与科学学院奥斯卡颁奖典礼的一部分，每年一次。奥斯卡最佳动画短片奖具有很长的发展历史，从1932年开始颁发。

　　比较早期的动画一般是传统二维手绘逐帧拍摄而成的动画短片，每个场景要拍摄很多帧画面，因此制作一部动画所耗费的时间和精力可能比其他影片都多。下面为大家列举几个各阶段比较有代表性的奥斯卡最佳动画短片。

　　由迪士尼出品的《花与树》1932年获得奥斯卡最佳动画短片奖，这也是奥斯卡历史上第一部最佳动画短片，是迪士尼的第一部彩色动画。

《花与树》

　　1997年，影片《棋逢敌手》获得了奥斯卡最佳动画短片奖，这是皮克斯第一部用计算机技术制作出具有真实效果的皮肤和衣料的影片，花了将近十年的时间制作一部只有4分钟的动画短片，将人类的动作、表情、皮肤、毛发等做到栩栩如生的境界。影片虽然只有短短的4分钟，却留给人们无限的思考。

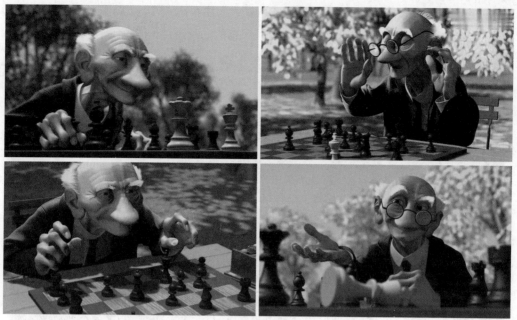

《棋逢敌手》

　　《回忆积木小屋》是日本Robot Communications公司于2008年制作的动画短片，获第81届奥斯卡最佳动画短片奖。该片主要讲述了一位老人为了找回心爱的烟斗而决心潜入已被海平面覆盖的旧屋之中，回忆起过往生活的故事。全片浓浓的法式情调，造型和画面气氛的营造让人惊艳，充满一种童话般的意境。

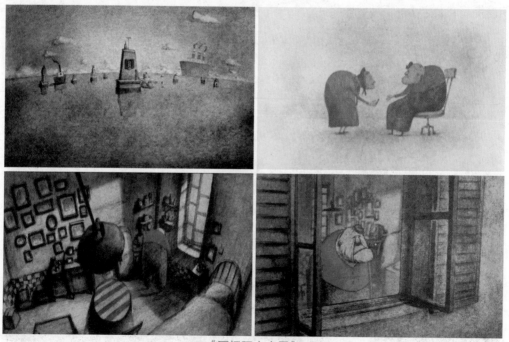

《回忆积木小屋》

《亲爱的篮球》是格兰·基恩执导的动画短片，由科比·布莱恩特配音，获第90届奥斯卡最佳动画短片奖。该片是一部粗粝素描画风格的动画短片，时长5分多钟。

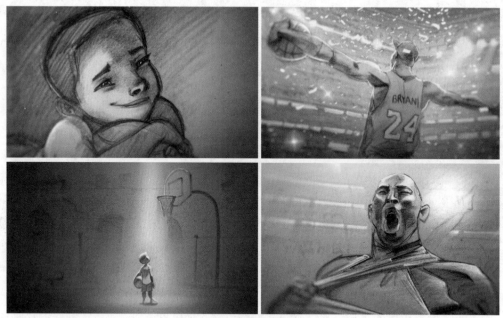

《亲爱的篮球》

英国广播公司(BBC)发行的黏土动画片《超级无敌掌门狗》，是英国阿德曼动画工厂的成名作。全系列目前为止共有6集短片，第1集短片获得奥斯卡提名，后2集短片两次获得奥斯卡最佳动画短片金像奖。

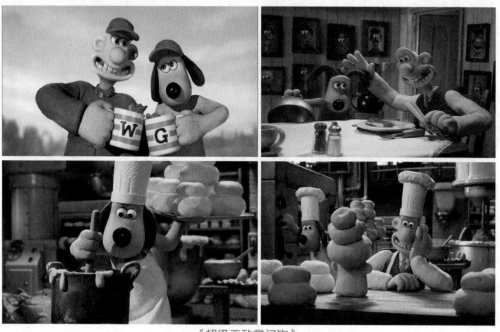

《超级无敌掌门狗》

　　《包宝宝》是由美国皮克斯动画工作室制作、迪士尼电影公司发行的动画短片，获第91届奥斯卡最佳动画短片金像奖。该片讲述一个包子变成的"包宝宝"为饱受空巢之苦的中国年迈母亲重新带来家庭欢乐，也让她明白孩子终将长大这个事实的故事。

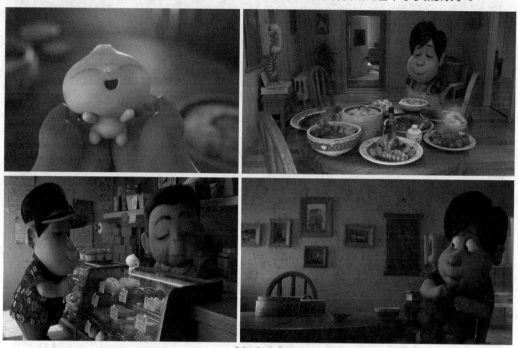

《包宝宝》

1.1.3　动画短片的艺术特点

　　前面概述中提到了大部分的动画短片都属于艺术短片或者实验动画，更多表现的是艺术家的灵感和创意，制作方法和技术手段也非传统商业动画团队的制作模式。因此动画短片呈现出主题丰富、制作方法新颖、表现形式和风格独特等艺术特点。

　　例如，由PES执导的定格动画短片《鳄梨色拉》，动画中没有语言、文字，只有做饭时发出的声音，但每次刀切下的瞬间，创作者都会给观众一个惊喜，被切开的手雷里有一个7号台球核，棒球被切成色子，高尔夫球被挤成汁……每一个镜头过后，观众都会得到一个意想不到的答案，原来冰冷的物品可以变身为我们喜爱的食物。

　　短片The Deep也是EPS执导的现成品定格动画，该片用冰冷坚硬的金属工具来表达海洋里的生物。这一柔一刚的对比在视觉上带来强大的冲击，既有趣又合理，让人耳目一新。

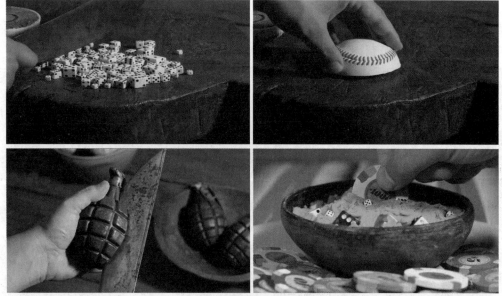

定格动画《鳄梨色拉》

定格动画 *The Deep*

在动画创作的内容上，动画短片更倾向于挖掘故事背后的意义，在影片内涵表达方面表现卓越，多是对人类自身的审视和探讨。油画动画《老人与海》正是比较具有代表性的作品，该片是由俄罗斯导演亚历山大·彼德洛夫1999年执导的一部动画短片。他用指尖蘸着油彩在玻璃板表面进行动画制作，利用玻璃的不同层面，在拍摄同一个镜头时，往往在一层画面上制作人物，同时在另外一层画面上制作背景，灯光逐层透过玻璃拍摄完第一帧画面后，再通过对玻璃上的湿油彩进行调整来拍摄下一帧画面。

<p align="center">油画动画《老人与海》</p>

1.2　动画短片制作概述

一部动画短片的完成包括前期制作、中期制作和后期制作三个步骤。每一个步骤都包含很多元素，所以说动画的制作是一门综合性艺术。下面将详细讲解每一个步骤。

1.2.1　前期制作

前期制作是一部动画短片的起步阶段，前期工作准备得充分与否尤为重要。通常需要主创人员就剧本的故事、剧作的结构、美术设计的风格、场景的设置、角色造型的设置、音乐风格的选择等一系列问题进行反复推敲和斟酌，才能确保动画作品最终输出的品质。

1. 企划

企划阶段就是动画的发行商、动画制作公司以及以后相关周边产品的开发商(如玩具和游戏制作商)，共同商讨应该开发制作什么样的动画作品，分析作品的受众群体，预测影片的市场效益，研究制作影片的周期和成本，为今后的影片制作打下良好的基础，这个过程就是企划，具体包括影片主题、故事大纲、主要人物介绍和影片风格设定等。

下面以学生动画作品《追》(作者：李雨卿、李秋颖)为例具体讲解。

影片主题

这是一部8分钟左右的动画短片，由真实故事改编而成，观众年龄层定为18岁以上。影片情节紧凑，结局意外，给人以紧张之感，主要围绕两个女学生和两个小偷展开剧情，用真实紧凑的笔法，通过对遇到危险时反差极大的两位女学生的描写，赞扬了她们能够随机应变的素质。同时通过对小偷猖狂又狡猾的行为的描写，反映出人性的缺失，以及治安较差的地区因对违法行为纵容而导致的严重后果，从侧面表达了管理者需要更深入地加强对现代人品德和法律教育，给后代一个美好的成长环境。

故事大纲

故事描述了早晨两个去地铁站的女学生在人烟稀少的路上遇到了小偷，小偷猖狂地不退反进，对二人紧追不舍。在逃跑的过程中，其中一个女学生意识到和小偷缩短的距离已经令她们来不及安全到达地铁站。在观察了周围的情况后，她灵机一动，拦下路边的出租车。上车后，惊魂未定的女生发现，原来小偷携带有凶器，而且同伙早已在路口蹲守。小偷们对载着女学生的车放弃了追逐，二人最终化险为夷。

人物性格设定

女学生A：20岁、独生女、普通大学生、敏感、胆小。

女学生B：20岁、有一个弟弟、普通大学生、胆大。

小偷C：18岁、没有同情心、曾为留守儿童、中途辍学、抢劫和盗窃惯犯。

小偷D：C的同伙、曾经的狱友。

出租车师傅：天津大爷，车技一流。

风格设定

短片采用偏写实的个人动画风格，角色特点鲜明，颜色清新，夸张真实的表演，富有感染力。

2. 文字剧本

通常这个工作由编剧完成。编剧根据创作者的意图和想法，通过具体的故事情节、人物的语言和动作，将创作者对人生和生活的理解、感悟表达出来。

《追》的部分文字剧本

第一场

外景

(时间：早晨6:10，通往铁东路地铁站的小路上，雨后、天色昏暗)

画面淡入

【镜头跟随，大全景，平视，机位正面拍摄女A和B，同时照到街道两旁的店铺】

女A和女B走在去往铁东路地铁站的小路上，天很黑，两旁的商户都还没有开门，只有零星的几家早餐店亮着灯。

【镜头拉近、跟随，全景，平视，机位正面面对女A和B，完整拍摄二人的样子】

女A(双手插口袋，打了个哈欠)：困死我了，天津去北京的动车那么多，展览下午才开始，为什么买了这么早的呀？

女B(双手插口袋，瞥了一眼女A)：上午可以先去北京转转。

女A(低声嘟哝)：行吧行吧。

画面淡出

第二场

外景

(时间：早晨6:22，通往铁东路地铁站的小路上，雨后、天色阴暗)

画面淡入

【镜头跟随，近景，平视，(女A和B并排走动。从前方看，B左A右)机位左斜侧拍摄女B和A正面】

两人走了一段路。

女A懒懒地侧过头(往自己右边，看向女B)，对女B说："唉……你说他……"

【镜头拉远、跟随，中景，平视，(女A和B并排走动)机位移动至正面拍摄女B和A】

女A微微低头，突然注意到女B的斜挎包上出现了一只手。

【画面暂停，出现内心独白】

(女A心声：这……是什么？嗯……等等……不对！B的手都插在口袋里，这是谁的？)

【画面继续】

女A停下脚步回过头一看(身体向自身左侧移开，露出后方景象)(镜头向右平移)一个穿着黑色羽绒服留着山羊胡子的男人正愣愣地看着她。

(女A心说："小偷！")同时男人迅速地将手缩了回去，插进了口袋。

"哪个他？"女B(向自身左)转头看向女A，见女A不动又停下来站在那儿，问："怎么了？快走呀，不然赶不上了。"

女A回过神，看着女B："啊。没事，走吧。"(女A心说："按照以往的经验不管他，应该不会跟来。")(镜头左移)女A上前一步挽起女B的手臂，小声说："快走，后面是小偷。"

女B说："啥？你说什么？我没听……唉！"没等女B说完，女A就拉着她快速走起来。

女A(严肃)靠近B低声说："有小偷！刚才要动你的包！走快点儿，这路太暗了，又没什么人。"

"哦哦。"女B有点懵，还没怎么回过神，胡乱地回应。

【镜头停止跟随，女A和B向前的身影完全遮住画面，画面变黑】

画面变黑切出

除此之外，还有一部分动画作品是通过改编神话故事、民间传说、历史故事等制作出来的。例如，上海美术电影制片厂制作的《宝莲灯》《哪吒闹海》。

《宝莲灯》是根据同名中国神话改编，讲述了沉香历尽艰辛拜师学艺，最终通过宝

莲灯打败舅舅二郎神救出母亲的故事。《哪吒闹海》主要讲述了陈塘关李靖之子哪吒与东海龙宫之间的恩怨情仇。

《宝莲灯》

《哪吒闹海》

3. 故事分镜脚本

文字剧本出炉以后，就要开始绘制故事分镜脚本了。图像、文字、备注是故事脚本的组成元素。在故事脚本中，要大概绘制出人物、背景和主要动作，不需要刻画细节，但是每一个画面的时长、对白、音效要标记清楚，还要标记好特殊的拍摄镜头，如推拉镜头等。

例如，下面是学生作业的部分故事脚本(作者：2014级康乃馨)。

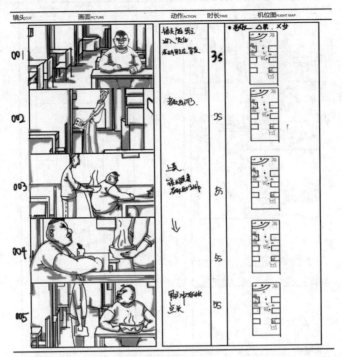

故事脚本1

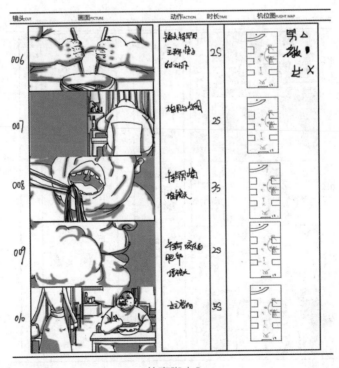

故事脚本2

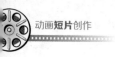

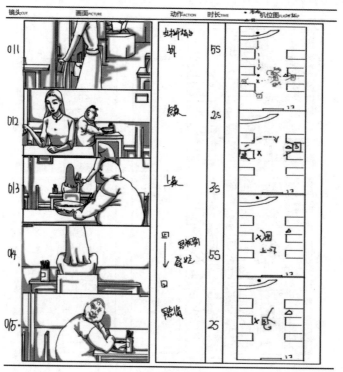

故事脚本3

故事脚本4

4. 造型与美术设定

创作者要根据角色的性格特点设计出人物的造型，绘制出人物的三视图：正面、侧面、背面。下面以学生作品《面好了》(作者：2014级武明辉、赵醒)的角色造型为例进行介绍。

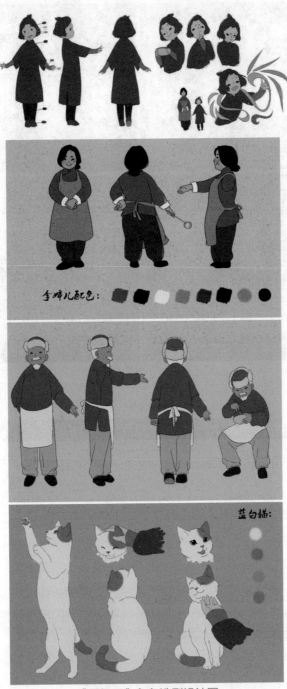

《面好了》角色造型设计图

5. 场景设计

这个环节要把动画中出现的主要环境、场景绘制出来，包括室内场景、室外场景等。在场景设计中，根据剧情的需要表现出角色所处场景的地理位置、气候情况等具体细节。

《面好了》场景设计图

1.2.2　中期制作

动画的中期制作阶段具体包括设计稿、原画、动画和动检。

1. 设计稿

在前期的故事脚本基础上，根据角色设计图和场景设计图，进一步完善每一个画面，备注更加详细的说明，包括摄影机的运动方式、光源、台词、独白等。

2. 原画

在动画制作中，原画就是角色在运动过程中的关键姿势或动作，绘制的依据就是分镜脚本和人物设计稿。原画质量的好坏直接影响最终动画的输出效果，所以好的原画都是经过反复修改和推敲得到的。

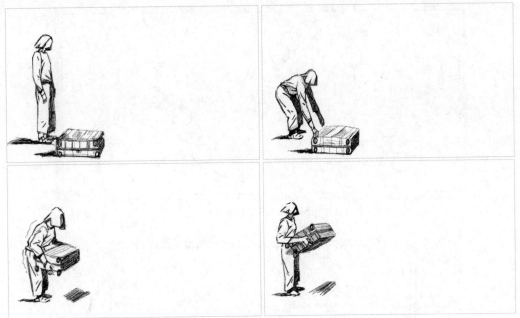

学生动画运动规律作业《搬重物》的原画1

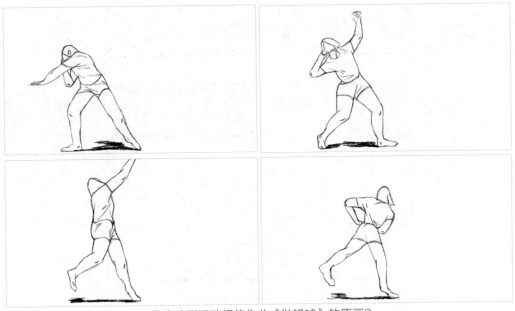

学生动画运动规律作业《抛铅球》的原画2

3. 动画

　　动画也称中间画，就是原画之间的衔接画面。按照要求绘制出原画之间的画面，从而使动作连贯起来。在传统动画中，动画都是由人工绘制完成的，工作量巨大。现在计算机制作的动画中，一部分简单的动画可以由软件自动计算绘制出来，节省了大量的时间和精力。

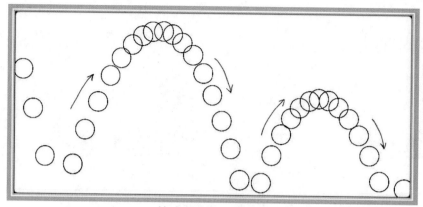

棒球弹跳的中间动画

皮球弹跳的中间动画

铅球掉落的中间动画

4. 动检

动检就是"动画检查"，确认动画的正确性和连贯性，主要是检查动画中人物动作是否连贯，是否有遗漏或重复，还有线条是否连贯和动画有无污点等。

毕业设计小组每周的动检

1.2.3 后期制作

完成前期和中期制作后，就进入动画的后期制作，该制作阶段包括合成与剪辑、配音和输出影片。

1. 合成与剪辑

合成与剪辑是将画面联系在一起形成流畅影像的关键一步。动画短片在软件中进行合成处理，做出最终效果。比较常用的软件有After Effects、Premiere等。在剪辑的过程中，不仅要完成所有镜头的拼接，还要结合动画创作者的审美和意图对每个镜头进行反复推敲，以形成整个影片独有的节奏。

After Effects工作界面

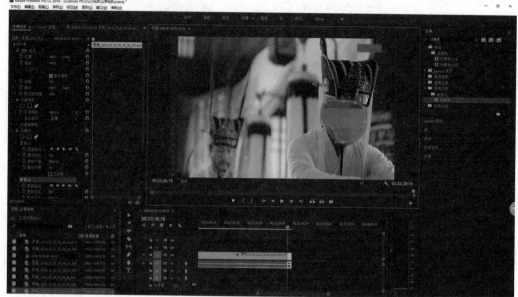

<p align="center">Premiere工作界面</p>

2. 配音

动画短片的配音一直是一个重要环节，主要从背景音乐、人物语言和音效入手。好的配音不仅会让整个故事增色不少，还赋予了整个故事以生命力。

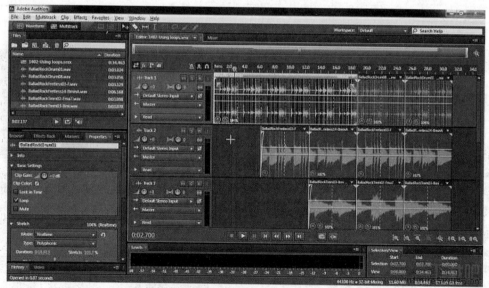

<p align="center">声音编辑软件Adobe Audition工作界面</p>

3. 输出影片

最后根据影片播放的渠道和用途，选择最合适的视频质量、影片尺寸和格式进行输出。例如，作品需要在网络上通过互联网播放。为了保证清晰度和流畅度，一般会设置

分辨率为1280×720，帧速率为15~25，比特率为256~768K，WMV或者FLV格式。

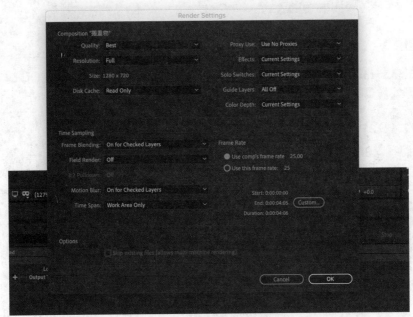

After Effects渲染参数设置

After Effects输出参数设置

第 2 章

动画短片的基本类型

- 按照制作手法分类
- 按照艺术表现形式分类
- 按照故事题材分类

　　动画短片的类型有很多种，按照制作手法分为二维动画、三维动画和定格动画；按照艺术表现形式分为水墨动画、油画动画、剪纸动画、木偶动画和黏土动画；按照故事题材分为历史题材、神话题材、科幻题材和名著题材。

2.1　按照制作手法分类

　　以动画短片所需的制作手法，可分为二维动画、三维动画和定格动画三种。"维"是一个几何学和空间理论的基本概念，构成空间的每一个要素，如长度、宽度、高度，称为一个"维"。二维空间是指由长度和宽度(在几何学中为x轴和y轴)两个要素所组成的平面空间。三维空间是指由长度、宽度和高度(在几何学中为x轴、y轴和z轴)三个要素所组成的立体空间。

　　二维动画和三维动画是指动画的创作空间，两者最大的区别在

二维空间和三维空间

于制作过程中摄像机或者虚拟摄像机是否可以任意进行旋转。定格动画是通过逐帧拍摄对象，然后将画面连续播放，从而形成活动的影像。大多数的定格动画都是由黏土偶、木偶或混合材料的角色来演出。直到现在，动画创作者仍然在不停地探索着动画无限的表现力和可能性，产生了各种各样新颖的技术手段和表现形式。

2.1.1　二维动画

　　二维动画，也称平面动画，是把图画绘制在纸上，是最初的动画制作方式，大家儿时玩过的手翻书也是一种早期的平面动画类型。

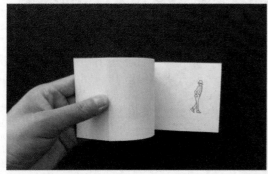

手翻书

《恐龙葛蒂》的创作者温瑟·麦凯受到儿子的手翻书启发，制作了最早的一部以恐龙为主角的动画片。制作始于1913年，麦凯在17cm×22cm大小的米纸上绘制了上千幅葛蒂的画格。这种纸张不吸墨水，并且是透明的，是一种良好的媒介，因此是反复描摹背景的理想选择。

《恐龙葛蒂》

《恐龙葛蒂》的制作花絮

随着动画技术的发展，出现了赛璐珞片，动画片工作室的工作人员通过在透明塑料片上勾勒和涂色，从而绘制出人们在电视、电影中看到的每一帧动画。赛璐珞，或称赛璐璐，这是一种合成树脂，可以简单理解为一种塑料。早期的动画影片大多采用这种方法制作完成。我们记忆中的《灌篮高手》《七龙珠》《大闹天宫》等都是赛璐珞制作出来的。下面来看一下其使用方法。

(1) 在画好的草稿上，先铺上一张赛璐珞片(也就是一张透明胶片)。

(2) 按照草稿上的图案，在赛璐珞片上进行勾线。

(3) 勾线完成后，在赛璐珞片上进行平涂上色。平涂上色一层，等待干了之后，再涂第二层，一层一层地涂完。

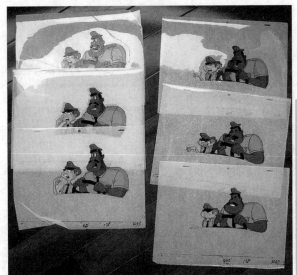

左图为赛璐珞片在动画制作中的应用，右图为赛璐珞片上的迪士尼代表角色——米老鼠

早期的《灌篮高手》和《七龙珠》都采用赛璐珞片制作

近年来，随着计算机技术的发展，二维动画大多采用计算机制作。随之产生了大量制作二维动画的软件，例如Adobe Flash、TVPaint Animation和Toon Boom Studio等。

Adobe Flash被广泛用于制作矢量动画文件

TVPaint Animation是法国开发的优秀手绘二维动画软件

　　二维动画的制作流程如下。

　　编写剧本→设定角色和场景→色彩设计及色彩指定→设计分镜头脚本→前期配音→制作故事板→绘制设计稿→绘制背景→绘制原画→绘制动画→着色→制作特效→填写摄影表→拍摄→配音配乐→最终输出。

2.1.2　三维动画

三维动画又称3D动画，首先，利用三维动画软件在计算机中建立一个虚拟的世界。创作者在这个虚拟的三维世界里建立模型和场景，再根据剧本要求设定模型的运动轨迹，调节摄影机的运动及其他动画参数。然后，按照要求为模型赋上特定的材质，打上灯光。最后，让计算机自动运算，生成最后的画面。目前常用的三维动画软件包括3ds Max、Maya等。在三维软件中，根据前期的角色和场景设计，模型、骨骼、动画和特效都可以在软件的相应模块中制作完成。下面是三维软件Maya的界面及运用该软件制作的作品。

三维软件Maya的界面

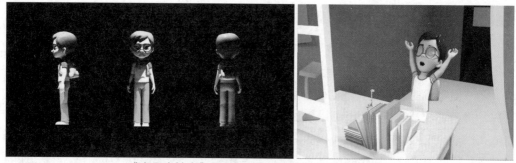

《文具奇妙夜》的角色制作(2014级学生徐能作品)

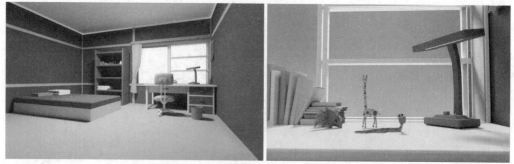

《文具奇妙夜》的场景制作(2014级学生徐能作品)

说到三维动画，不得不提到1995年迪士尼和皮克斯联合推出的《玩具总动员1》，它是首部完全以3D计算机动画摄制而成的长篇剧情动画片，标志着动画进入三维时代。

《玩具总动员1》

三维动画的制作流程如下。

编写剧本→设定角色和场景→设计分镜头脚本→前期配音→制作故事板→制作模型→绘制贴图→设置材质灯光→制作动画→制作特效→调整材质灯光→分层渲染输出→后期合成→配音配乐→最终输出。

2.1.3 定格动画

定格动画(Stop-motion Animation)是指通过逐格拍摄对象然后使之连续放映的动画表现形式。通常所指的定格动画大多由黏土偶、木偶或混合材料的角色来演出。众所周知的莱卡动画坐落于美国俄勒冈西北部港的波特兰城区，是一家专门制作定格动画的工作室，主营业务包括动画电影、电视和网络媒体，音乐MV和动画短片。代表作品包括《鬼妈妈》《通灵男孩诺曼》《盒子怪》《久保与二弦琴》等。

《鬼妈妈》

《通灵男孩诺曼》

《盒子怪》

《久保与二弦琴》

中国动画史上也出现过很多优秀的定格动画，例如，从20世纪50年代的《神笔马良》、60年代的《孔雀公主》，到80年代的《阿凡提的故事》，这些木偶片依然令今天的成年观众记忆犹新。

《神笔马良》

《孔雀公主》

定格动画《阿凡提的故事》原版动画胶片截图静帧

　　由于定格动画的表现技法独特，所有的角色、场景和道具大多是手工制作完成，需要大量的人力和物力，耗费的时间也很长。不同于计算机动画，定格动画还需要一定的场地和拍摄设备，耗费很多的时间和精力，所以说，定格动画的制作是很辛苦的。

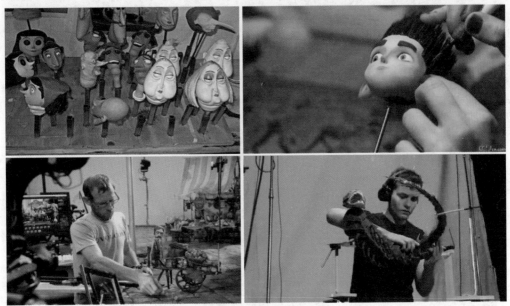

莱卡动画工作室的制作花絮

　　定格动画的制作流程如下。

　　故事和脚本→拍摄器材→制作道具→布景→灯光→摄影→剪辑→后期合成。

2.2　按照艺术表现形式分类

　　本节以动画短片的艺术表现形式来分类，可分为水墨动画、油画动画、剪纸动画、木偶动画和黏土动画。

2.2.1　水墨动画

　　可以说水墨动画是中国动画史上的一大特色。根据方慧珍、盛璐德创作的同名童话改编的《小蝌蚪找妈妈》，取材于画家齐白石创作的鱼虾等形象，由上海美术电影制片厂于1960年制作。该片是中国第一部水墨动画片，当时上海美术电影制片厂花费了大量的精力和时间探索水墨的表现技法，虽然国画技法的特殊性在表现连贯的动态效果方面存在很大的困难，但还是通过改良拍摄手段解决了这个难题，同时还营造出单纯、质朴的动画世界。

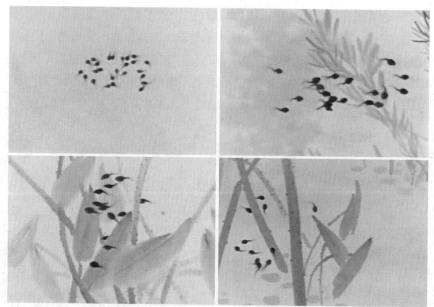

水墨动画《小蝌蚪找妈妈》

　　水墨动画将传统的中国水墨画运用到动画中，与其他的动画作品不同，水墨动画没有轮廓线，水墨的笔触在宣纸上浑然天成、自然渲染，营造了虚虚实实的意境和轻灵优雅的画面，形成了动画艺术风格的重大突破。水墨动画《牧笛》片长20分钟，1961年开始筹备，1963年完成。该片背景采用了中国江南景色：小桥流水、杨柳成行、竹林幽深、田野风光。借牧童一路找牛，展现了中国山水画中常见的高山峻岭和飞流千尺的气象，达到借景抒情、情景交融的意境。

水墨动画《牧笛》

2.2.2 油画动画

油画动画是指以油画形式制作的动画作品。1997年，俄罗斯艺术家亚历山大·彼德洛夫采用油画绘制方法将海明威的小说《老人与海》搬上了银幕。本片重现了海明威的小说《老人与海》中的精彩情节。

油画动画《老人与海》

2015年是梵高逝世125周年，为了纪念这位伟大的艺术家，曾获得奥斯卡奖的英国著名电影工作室BreakThru Films与Trademark Films从2012年开始，就开始筹拍一部名叫《致梵高的爱》的油画动画电影。每12幅油画构成一秒动画，共使用5.6万张油画，并在油画布上逐帧绘制，125名画家耗时6年，耗资550万美元。2017年11月13日，《致梵高的爱》入选第90届奥斯卡最佳动画长片候选名单。

油画动画《致梵高的爱》

2.2.3 剪纸动画

剪纸动画是将中国民间剪纸艺术运用到美术片设计和制作的一种中国特有的美术片类型。1958年，由万古蟾导演的《猪八戒吃西瓜》是中国第一部剪纸动画片。此片角色造型独特，具有民间剪纸风格，为中国动画增添了新的活力。

剪纸动画《猪八戒吃西瓜》

剪纸动画借鉴了中国皮影戏和民间剪纸的制作特点，以平面雕镂艺术作为人物造型的主要表现手段，采用皮影戏装配关节以操纵人物动作的经验，制成平面关节的纸偶。在拍摄时，将纸偶平放在玻璃板上逐格拍摄。《济公斗蟋蟀》是一部由上海美术电影制片厂制作的剪纸动画片。该片讲述济公用计让蟋蟀斗败大公鸡，张狂公子遭报应，赔了屋子又短命，大快人心的因果报应故事。中国美术独创的剪纸动画制作精良，画面色彩丰富，故事情节跌宕起伏，耐人回味。

剪纸动画《济公斗蟋蟀》

2.2.4 木偶动画

木偶动画属于立体动画，是定格动画的一种。动画中的角色制作材料以木材为主，同时辅以石膏、橡胶、塑料、钢铁、海绵和金属丝等。不同于其他的动画类型，从材质上可以很好地区分，主要是由木偶戏发展而来。那一个个活灵活现的木偶，在舞台上一举手一投足，都散发着独特的艺术魅力。在中国动画史上，有大量优秀的木偶动画作品。例如，1956年的《机智的山羊》、1958年的《三毛流浪记》和1982年的《曹冲称象》。

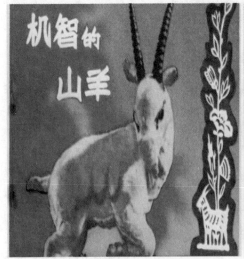
《机智的山羊》

《三毛流浪记》

《曹冲称象》

木偶戏不仅在中国，在国外也十分受欢迎。1940年，美国动画影片《木偶奇遇记》的成功就是一个很好的证明。影片讲述了一个小木偶的故事，它被他的木匠盖比特取名为"匹诺曹"。小木偶匹诺曹不仅在国外深受欢迎，还漂洋过海来到中国，可见木偶戏的魅力之大。

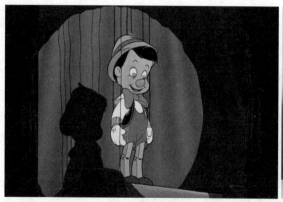

《木偶奇遇记》中的匹诺曹

2.2.5 黏土动画

和木偶动画一样,黏土动画是定格动画的一种,它由逐帧拍摄制作而成。由于黏土动画都是靠手工制作,这就决定了黏土动画具有淳朴、原始、色彩丰富、自然、立体、梦幻般的艺术特色。说到黏土动画,不得不说一下英国阿德曼动画工作室这一世界顶级的定格动画制作公司,在黏土动画制作方面有着优异的表现。例如,广为大众熟悉的《小鸡快跑》。剧组搭起了一个18m长的三维立体片场,主角小鸡们则都是由一种特殊的黏土精心制作而成的,就连它们身上的羽毛都是用手绘制的,制作人员一整天才能画好一只。在拍摄每一秒的24格影片时,动画师要帮助每一个模型摆出至少24个连续动作,每一个动作还要包括身体、表情、衣服等一些细微的变化。

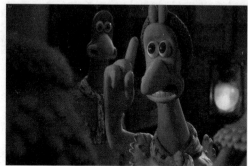

《小鸡快跑》

央视科教纪录片《手艺》第四季有一期名为《黏土动画》。片中由北京守艺工作室创始人路岩详细介绍了黏土动画的制作流程,精细到每一个场景、人物、道具乃至一片瓦的制作工艺,可见黏土动画工艺的考究和制作的辛苦。2014年6月14日是"中国文化遗产日",路岩团队用黏土动画为央视科教频道包装的纪录片《手艺》当晚播出,片中众多即将消失的传统技艺被定格在画面中。

路岩团队为央视制作的黏土动画短片

黏土动画角色模型的制作

黏土动画场景模型的制作

黏土动画的制作流程如下。

脚本创意→分镜头画稿→角色设定和制作→道具场景制作→逐帧拍摄→后期合成。

2.3 按照故事题材分类

本节以动画剧本的故事题材来分类，可分为历史题材、神话题材、科幻题材和名著题材。

2.3.1 历史题材

历史题材的动画作品通常是在尊重历史的真实性与客观性的基础上兼顾娱乐性和教育意义，通过动画令年轻的观众去了解历史无疑是最好的方式。《埃及王子》和《花木兰》这两部动画中的故事已经有千百年的历史，至今依然脍炙人口。《埃及王子》讲述了法老下令要淹死所有的希伯来男婴，幸运的摩西带领所有的以色列人越过红海，到海的另一边去过自由生活的故事；《花木兰》改编自中国民间乐府诗《木兰辞》，讲述了花木兰代父从军，抵御匈奴入侵的故事。

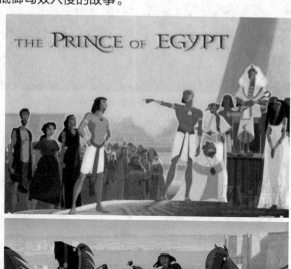

《埃及王子》

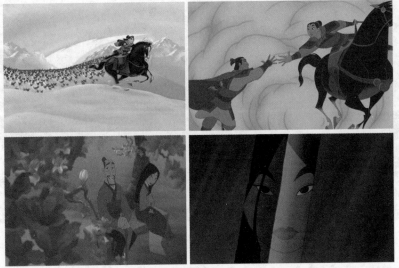

《花木兰》

2.3.2　神话题材

　　由于动画角色不是真人表演，不受真人演出的限制，因而动画对于一些超现实的题材，例如神话、童话和民间传说等表现起来比真人实拍更具有优势。神话题材动画片有大量优秀的作品，例如，上海美术电影制片厂于1961—1964年制作的彩色动画长片《大闹天宫》，通过孙悟空闹龙宫、反天庭的故事，集中而突出地表现了主角孙悟空的传奇经历；日本动画导演宫崎骏的《千与千寻》，该片讲述了少女千寻意外来到灵异世界后，为了救爸爸妈妈，经历了很多磨难的故事。

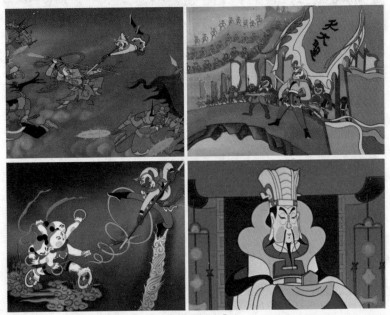

《大闹天宫》

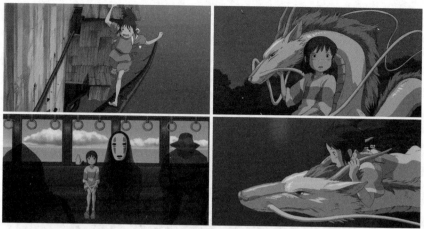

《千与千寻》

2.3.3 科幻题材

由于科学技术的进步，这类题材的故事慢慢被人们接受和喜爱。机器人大战是最受人追捧的，紧张的剧情、设计巧妙的机械设备、火爆的战斗场面都会把观众的目光牢牢抓住。但很多故事背后反映的却是反对战争、热爱和平的主题，在这种大背景的映衬下，主人公的性格和命运就成了观众最关注的内容。例如，《机动战士高达0079》《宇宙战舰大和号》《新世纪福音战士》(EVA)并称为日本科幻动画的三大里程碑，在全球范围内拥有无数粉丝和拥护者。

《机动战士高达0079》讲述了少年阿姆罗驾驶高达的故事。

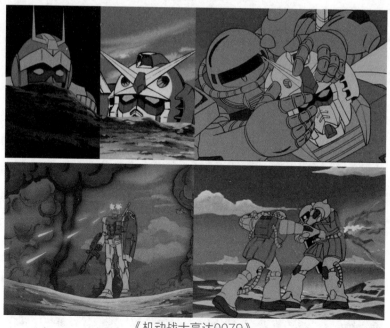

《机动战士高达0079》

《宇宙战舰大和号》是西崎义展1974年执导的电视动画，堪称日本动画的始祖级作品。原作是日本著名漫画家松本零士。

《宇宙战舰大和号》

《新世纪福音战士》描述的是一个有关"第二次冲击"的故事。该片中革命性的强烈意识流手法，大量宗教、哲学意象的运用，在日本社会掀起被称为"社会现象"程度的巨大回响与冲击，并成为日本动画史上的一座里程碑，同时被公认为日本历史中最伟大的动画之一。

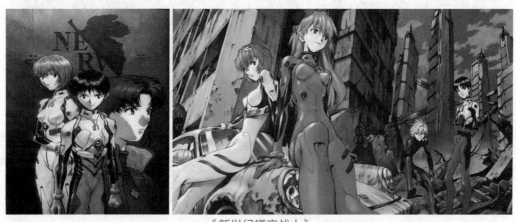

《新世纪福音战士》

2.3.4 名著题材

这类动画作品都是以名著的内容作为动画发展的主线，会在不影响原著的前提下加入动画艺术的元素。例如，迪士尼经典动画长片《钟楼怪人》，就是根据雨果的《巴黎圣母院》改编而成的，影片剧情重点放在一位吉普赛人舞者爱丝梅拉达和克劳德·孚罗洛、加西莫多的三角恋上；1937年的迪士尼动画电影《白雪公主和七个小矮人》则是改编自格林兄弟创作的德国童话故事《白雪公主》，讲述一位父母双亡、名为白雪的妙龄公主，为躲避继母邪恶皇后的迫害而逃到森林里，在动物们的帮助下，遇到七个小矮人的故事。

《钟楼怪人》

《白雪公主和七个小矮人》

第3章
动画短片的创作准备

- 动画短片的剧本创作
- 动画短片的角色设计
- 动画短片的场景设计

制作一部动画短片，需要准备些什么呢？首先，一部动画的制作可以概括为三个步骤——前期准备、中期制作和后期剪辑。每个环节都缺一不可，环环相扣。其中，前期准备工作极其重要，它是中期制作和后期剪辑的基础保障，是一部动画的起步阶段。前期准备得充足与否尤其重要，主创人员需要对剧本的故事、剧作的结构、人物造型、场景的设置、美术设计的风格、影片的音乐风格等一系列问题进行反复地商讨和研究，这样才能保证中期和后期的动画质量。本章将为大家介绍动画短片的前期准备工作，包括剧本创作、角色设计和场景设计三大部分。

3.1　动画短片的剧本创作

在讲解动画短片剧本创作之前，让我们先来了解一下剧本创作的特点。

作为一门叙事艺术，动画和小说、戏剧一样都要在一定的篇幅中讲述一个故事，但它们的表现形式很不一样。其中，小说侧重于文字的表述；戏剧则多了空间的表现形式，又由于舞台空间的限制，所以比较侧重于演员的表演(动作和对话)；动画作为一门独特的艺术形式，可以突破舞台空间的限制，也可以灵活使用声音和具有动态视觉造型性的画面，所以动画剧本的创作可以更加自由、灵活。

3.1.1　剧本不等于小说

如果你是一个动画编剧，必须记住这一事实，即你所写的每一句话将来都要以某种视觉的、造型的形式出现在屏幕上。因此你所写的字句并不重要，重要的是这些描写必须能在外形上表现出来，成为造型。

让你的剧本既可看！又可听！

像这样的写法在电影里是不允许的："不平凡的道路上走着一个不平凡的人""他到处都遭到冷遇和歧视""他是一个从小被母亲的溺爱所宠坏的怯懦的人"。因为这样

的语句是没办法变成具体形象出现在银幕上的。

《玛丽与马克思》中的人物塑造相当成功，创作者利用一系列的生活琐事，将主人公的性格特点娓娓道来，使角色鲜活生动，让观众印象深刻。例如，片中这样描述玛丽的妈妈维拉："在玛丽看来，维拉总是颤颤巍巍的，她喜欢一边烘制蛋糕一边收听板球比赛，蛋糕的主要成分总是少不了雪利酒。她告诉玛丽，这是一种给大人们喝的茶，这茶呢还要不停地试喝。玛丽觉得她妈妈试喝得……实在是过头了。"妈妈酗酒的坏习惯透过可爱的玛丽的理解，竟然是略带可爱和俏皮的，让观众更加形象地了解了玛丽眼中的妈妈，而不是用简单枯燥的一句"玛丽的妈妈有酗酒的恶习"来描述的。

定格动画《玛丽与马克思》

玛丽眼中的妈妈

"玛丽同样无法理解，为什么维拉老是'借'东西。昨天，她就在六号通道'借'了些鱼条。她告诉玛丽，她之所以要把东西放在衣服里面，是为了省下塑料袋，维拉可真是让人捉摸不透。"这是片中描述妈妈维拉有偷东西的毛病，透过一个个生活的小细节让观众得知角色的性格特点，使角色更加鲜活，有血有肉。

玛丽眼中的妈妈在"借"东西

再如，当你要使观众体会到角色是孤独的，你必须通过描绘角色的一些具体生活细节来表现。例如，可以描绘出他家里的环境，生活用品都是单个的，鞋柜里只有一双拖鞋，碗筷也只有一副，喝水的杯子也只有一个。通过这些生活的细节描绘，不用过多地解释，观众也能体会到主人公生活的单调，没有朋友，永远是独来独往，从而表达了孤独的人物性格特点。

3.1.2　动画剧本的书写格式

首先要明确一点，剧本区别于任何一种文体形式，有的学生会把剧本写成小说或人物传记，这是不对的，至少是不专业的。剧本有自己专属的格式，写剧本从某种程度上说是个技术活儿。下面以学生作品《双生花》(作者：2015级李伟)的剧本为例，讲解动画剧本的书写格式。

1. 确定影片的主题

明确影片的主题和创作者想要传达的信息。

<p align="center">**《双生花》影片主题**</p>

剧本是围绕人性的矛盾来展开的。

双生花，一株二艳，并蒂双花。它们在一枝梗子上共存，却也互相争抢，斗争不止。它们用最深刻的伤害来表达最深刻的爱，直至死亡。到最后，它们甚至愿意杀死对方，因为任何一方死亡的时候，另一方也悄然腐烂。你很难知道"她"现在到底是白雪还是红豆？这是一个矛盾的个体。

我们总以"好坏"来区分人群，但世界上没有绝对的善恶之分，我们真正的对手就是我们自己。让别人承认错误很简单，但真正让自己承认错误却很难，讽刺的是，"善良、努力的人终有好报"，如此甜美的话语，在很多时候往往就像墓碑前告慰逝者的鲜花，苍白得毫无意义。

世界上另一个真正的"我"将会以怎样的方式活着。我们惧怕接触自己内心的嫉妒与憎恶。我们是制度中循规蹈矩的顺从者，当我们一步步地触碰到自己内心所隐藏的激烈的阴暗面，然后撕裂结痂，直击心中的真"恶"，又会是怎样的结果？

2. 构思故事大纲

根据动画的整体设定，按照故事的情节发展简单地写出故事。

《双生花》故事大纲

白雪和红豆是一对孪生姐妹花，白雪是姐姐，红豆是妹妹。10年前，由于妹妹红豆要和姐姐玩捉迷藏，导致姐姐白雪被坏人劫持下落不明。红豆惊慌失措地跑回家，不敢告诉妈妈，到姐姐的房间换上白雪的衣服，也剪掉了长发。从此，红豆便成了白雪……

3. 按照场景写出剧本

根据故事发展的需要，在不同的场景中写出该场景中发生的动作与情节，动作应尽量具有画面感，戏剧性强。

《双生花》场景剧本

场景一：舞蹈大楼(中午)(窗外天气：雨天)

下雨天，天空灰蒙蒙的，街道两旁都没有人，白雪收拾好(细节：拿出了红色口红，仔细端详了一会儿，又收了回去放到包里)从舞蹈大楼出来，打开一把透明雨伞，并在雨中独自踏上回家的路。她低着头，心事重重。这时，一辆摩托车飞快地从白雪身边骑过，摩托车上有两个人，一个人负责骑行，另一个在后面的人一把抓住白雪挎在肩上的包并很顺利地将包抢走。白雪大惊，猛地抬头并飞快地将手中的伞扔在路边朝着摩托车追去，嘴里大喊着"站住！抓小偷！"

场景二：街道旁

白雪冒着雨在街道上飞快地跑着，突然打雷了，一道闪电从空中划过，整个世界变得惨白。这时一个长发红衣女子从旁边擦身而过，白雪用余光瞥了一眼，迟疑了几秒，待她回头时，那女子已经不见了，白雪依旧向前奔跑。

场景三：地铁站口

警察出现，小偷们分头行动，摩托车上的第二个人(小偷2)下车跑进了地铁站，第一个人(小偷1)骑着摩托车消失在街道尽头，白雪脑子里还在想着刚才的红衣女子，她紧跟着小偷2进入地铁站。

场景四：地铁站台和地铁电梯

在列车门即将关闭的时候，小偷2跑进列车，列车启动，白雪急忙拍打列车的玻璃，

但一切都无济于事。列车离开了站台,她双手扶着玻璃,默默地低下了头。她神情复杂,更多的是一种恐惧,她来到了妹妹曾经丢失的地方。(插入回忆:小时候,白雪和红豆在外面玩耍,红豆被人贩子要挟进地铁,自己却无动于衷)

这时对面的列车下来了一批乘客,白雪回头,人群中有个长得极像红豆的红衣女子正随着人群走向电梯的方向,白雪迟疑了几秒,擦了擦自己的眼睛,接着朝着红衣女子的方向跟了过去。白雪恍惚地跟她上了电梯,却发现那个红衣女子已经不在前面。这时候列车进站了,白雪迟疑地回头,发现红衣女子在列车里,看着她并对她笑,白雪定睛一看,是红豆!是红豆!

白雪像疯了一样大喊着"红豆!"并在电梯上逆行向下走,快速地在列车门即将关闭的一刹那冲了进去。

场景五:列车内

白雪进入列车后环顾四周,寻找红豆。(画外音:笑声)

突然,她在不远处看到了红衣女子(背对着白雪)。白雪急忙跟着跑过去,轻拍女子的肩,红衣女子回头,却不是红豆。红衣女子一脸疑惑地看着白雪,白雪下意识地后退了几步(画外音:"姐姐⋯⋯")。白雪回头,整个列车变成了红色,每个人都在看着她,他们都长了一张和红豆一样的脸,他们都在叫"姐姐⋯⋯"

白雪像疯了一样大叫:"白雪!姐姐!白雪!姐姐!"并在列车里疯跑⋯⋯她似乎在害怕什么。(插入回忆:白雪用求助的神情看着妹妹。红豆很害怕,惊恐地回到家,到姐姐的屋子换上姐姐的衣服,到浴室剪掉自己的长发)

列车继续往前开着,不知道要开到哪里⋯⋯

场景六:病房(下午)(天气:多云)

白雪蹲在墙角瑟瑟发抖,手里拿着一支红色口红,嘴里好像在嘀咕什么。

护士和她妈妈进来,妈妈看到她就说:"傻孩子,你怎么坐在地上了!"

她无助、惊恐地看着她妈妈说道:"妈,白雪回来了!"

妈妈:"谁?"

她:"白雪回来了!白雪回来了!"

妈妈(哭):"你不好好在这里吗?傻孩子,没事,没事。我已经失去红豆了,不能再失去你了。"

场景七:病房(晚上)(天气:小雨)

她看着镜子里的自己,涂上自己的红色口红,对着镜子笑了,又哭了。

4. 修改剧本

根据故事进行修改,注意前后逻辑关系,不能出现断裂与跳跃。整个故事应让人读得明白,看到整个事情的发展。

梳理故事发展逻辑，进一步修改剧本文字

下雨天，天空灰蒙蒙的，街道两旁都没有人，白雪收拾好(细节：在镜子里拿出了红色口红，仔细端详了一会儿，又收了回去放到包里)从舞蹈大楼出来，打开一把透明雨伞，并在雨中独自前往回家的路。她低着头，心事重重。这时，一辆摩托车飞快地从白雪身边骑过，摩托车上有两个人，一个人负责骑行，另一个坐在后面的人一把抓住白雪挎在肩上的包并很顺利地将包抢走。白雪大惊，猛地抬头并飞快地将手中的伞扔在路边朝着摩托车追去，嘴里大喊着"站住！抓小偷！"

白雪冒着雨在街道上飞快地跑着。突然打雷了，一道闪电从空中划过，整个世界变得惨白。这时一个长发红衣女子从旁边擦身而过。白雪用余光瞥了一眼，迟疑了几秒，待她回头时，那个女子已经不见了，白雪依旧向前奔跑。

警察出现，小偷们分头行动，摩托车上的第二个人(小偷2)下车跑进了地铁站，第一个人(小偷1)骑着摩托车消失在街道尽头。白雪脑子里一边想着刚才的红衣女子，一边紧跟着小偷2进入地铁站。

在列车门即将关闭的时候，小偷2跑进列车，列车启动，白雪急忙拍打列车的玻璃，但一切都无济于事。列车离开了站台，她双手扶着玻璃，默默地低下了头。她神情复杂，更多的是一种恐惧，她来到了妹妹曾经丢失的地方。(插入回忆：小时候，白雪和红豆在外面玩耍，红豆被人贩子要挟进地铁，自己却无动于衷)

这时对面的列车下来一批乘客，白雪回头，人群中有个长得极像红豆的红衣女子正随着人群走向电梯的方向。白雪迟疑了几秒，擦了擦自己的眼睛，接着朝着红衣女子的方向跟了过去。白雪恍惚地跟她上了电梯，却发现那个红衣女子已经不在前面。这时候列车进站了，白雪迟疑地回头，发现红衣女子在列车里，看着她并对她笑，白雪定睛一看，是红豆！是红豆！

白雪像疯了一样匆忙地大喊着"红豆！……"并在电梯上逆行向下走，她终于在列车门即将关闭的一刹那冲了进去。

白雪进入列车后环顾四周，寻找红豆。(画外音：笑声)

突然，她在不远处看到了红衣女子(背对着白雪)。白雪急忙跟着跑过去，轻拍女子的肩，红衣女子回头，却不是红豆。红衣女子一脸疑惑地看着白雪，白雪下意识地后退了几步(画外音："姐姐……")。白雪回头，整个列车变成了红色，每个人都在看着她，他们都长了一张和红豆一样的脸，他们都在叫"姐姐……"

小偷是引子，将白雪引进地铁

白雪忽略自己是红豆的事实，人格分裂

白雪承认了自己是红豆，并向观众解释故事的起因

白雪像疯了一样大叫："白雪！姐姐！白雪！姐姐！"并在列车里疯跑……她似乎在害怕什么。(插入回忆：白雪用求助的神情看着妹妹。红豆很害怕，惊恐地回到家，到姐姐的屋子换上姐姐的衣服，到浴室剪掉自己的长发)

列车继续往前开着，不知道要开到哪里……

故事的结局

(医院病房里)(下午)(多云)

白雪蹲在墙角瑟瑟发抖，手里拿着一支红色口红，嘴里好像在嘀咕什么。

护士和她妈妈进来，妈妈看到她就说："傻孩子，你怎么坐在地上了！"

她无助、惊恐地看着她妈妈说道："妈，白雪回来了！"

妈妈："谁？"

她："白雪回来了！白雪回来了！"

妈妈(哭)："你不好好在这里吗？傻孩子，没事，没事。我已经失去红豆了，不能再失去你了。"

(病房里)(晚上)(小雨)

她看着镜子里的自己，涂上自己的红色口红，对着镜子笑了，又哭了。

5. 进一步详尽修改

故事整体逻辑与情节安排好后，要开始修改整个剧本的画面感与动作，制作分镜头剧本。

《双生花》分镜头剧本

镜头	时间	景别	背景	描述
001	3s	大远景	舞蹈大楼	下雨天，天空灰蒙蒙的，街道两旁都没有人(镜头为俯拍，画面主体是舞蹈大楼；音效：下雨声)
002	3s	中景	舞蹈大楼卫生间	白雪在梳头发(镜头位置较低并放在门外，通过门缝来窥视，给人一种压迫和偷窥的感觉；镜头运动是移镜头)
003	4s	中近景	舞蹈大楼卫生间	白雪拿出了红色口红，仔细端详了一会儿(镜头为外反拍，通过镜子来看清人物动作和场景环境)
004	2s	特写	洗手台(包在主体位置)	白雪将口红放回包里
005	4s	中景	舞蹈大楼卫生间	白雪走出卫生间(音效：开门和关门声；转场：黑场过渡)
006	6s	全景	舞蹈大楼大门口	白雪左右环顾一周，打开了一把透明雨伞，并撑着伞往街道的方向走(音效：打开伞的声音、下雨声)

(续表)

镜头	时间	景别	背景	描述
007	5s	中近景	街道旁	白雪低着头在街道上走(镜头：移镜头；音效：下雨声；注：镜头拍白雪的侧面)
008	8s	全景	街道旁	白雪低着头在街道上走，侧后方有一辆摩托车打着灯朝白雪的方向驶来，摩托车上有两个人，前方的负责骑行，后方的人在接近白雪的时候探出半个身子(镜头：拉镜头；音效：下雨声；注：镜头拍白雪的正面)
009	2s	特写	街道旁	白雪肩上的包被抢走(音效：下雨声)
010	5s	中近景	街道旁	白雪愣了一下后立刻朝着摩托车方向跑去(镜头：外反拍；音效：下雨声；配音：白雪大喊"站住！抓小偷！")
011	2s	近景	街道旁	白雪眼神惊慌地追着摩托车，突然打雷了，一道闪电从空中划过，整个世界变得惨白(镜头：移镜头；音效：下雨声、雷声；注：镜头拍白雪的侧面)
012	4s	全景	街道旁	白雪向前跑着，前方出现红衣女子，与白雪在同一街道反向而行(镜头：外反拍；音效：下雨声)
013	5s	近景	街道旁	长发红衣女子与白雪擦身而过，白雪用余光瞥了一眼(注：镜头拍白雪侧面；红衣女子擦身而过时画面节奏变慢；音效：下雨声)
014	4s	全景	街道旁	迟疑了几秒，待她回头时，那女子已经不见了，白雪依旧向前奔跑(节奏恢复正常；镜头：拉镜头；音效：下雨声)
015	8s	全景	地铁口	警察出现，小偷们分头行动，摩托车上的第二个人(小偷2)下车跑进了地铁站，第一个人(小偷1)骑着摩托车消失在街道尽头，白雪紧跟着小偷2进入地铁站
016	3s	全景	电梯	白雪急忙地下电梯(镜头：俯拍)
017	3s	全景	地铁站台	小偷2在列车门即将关闭的时候快速跑了进去，白雪下了电梯(音效：列车门关闭)
018	3s	近景	地铁站台	白雪急忙拍打列车的玻璃，列车出发(镜头：侧拍白雪；音效：拍打玻璃的声音、列车出发的声音)
019	5s	全景	地铁站台	列车离开了站台，她双手扶着玻璃，然后蹲下，默默地低下了头
020	4s	特写	地铁站台	(回忆)小时候，白雪和红豆在外面玩耍，红豆被人贩子要挟进地铁，自己却无动于衷(注：画面为黑白颜色)
021	4s	全景	地铁站台	列车下来一批乘客，白雪回头，人群中有个长得极像红豆的红衣女子正随着人群去往电梯的方向(音效：地铁进站的声音)
022	3s	近景	地铁站台	白雪迟疑了几秒，擦了擦自己的眼睛
023	5s	全景	地铁站台	白雪起身，朝着红衣女子的方向跟了过去
024	3s	全景	地铁电梯	白雪恍惚地跟她上了电梯，却发现红衣女子不见了
025	2s	近景	地铁电梯	白雪回头
026	2s	全景	列车外	白雪回头发现红衣女子在列车里并看着她(镜头：外反拍，白雪头部占镜头画面的1/3，俯视角度)

镜头	时间	景别	背景	描述
027	3s	特写	列车里	红衣女子笑(镜头:摇镜头——从嘴部特写摇到眼部特写)
028	5s	全景	地铁电梯	白雪像疯了一样大喊着"红豆!……"并在电梯上逆行向下走,快速地在列车门即将关闭的一刹那冲了进去(镜头:摇镜头——根据白雪的位置进行适度的摇动)
029	2s	中近景	列车里	白雪进入列车
030	5s	近景	列车里	白雪进入列车后环顾四周,寻找红豆(镜头:旋转镜头——镜头始终对着白雪的脸部,根据白雪头部的转动来旋转摄像机;音效:女生笑声)
031	2s	全景	列车里	红衣女子在人群中站着
032	3s	近景	列车里	白雪看见了红衣女子
033	5s	全景	列车里	白雪拨开人群朝着红衣女子的方向走去(镜头:角度为俯拍镜头)
034	3s	近景	列车里	白雪站在红衣女子身后(镜头:内反拍)
035	8s	中近景	列车里	白雪轻拍女子的肩,红衣女子回头,却不是红豆。红衣女子一脸疑惑地看着白雪,白雪后退了几步(配音:"姐姐……")
036	1s	近景	列车里	白雪回头
037	6s	近景到全景	列车里	整个列车变成了红色,每个人都在看着她,他们都长了一张和红豆一样的脸(镜头:拉镜头——由白雪的脸部近景到全身,配音:"姐姐……")
038	5s	全景	列车里	白雪捂住自己的耳朵然后蹲下,像疯了一样大叫:"白雪!姐姐!白雪!姐姐!"
039	10s	全景	列车里	白雪在列车里疯跑
040	5s	全景	地铁站台	(回忆)白雪用求助的神情看着妹妹,红豆很害怕,无动于衷
041	8s	近景	家里	红豆惊恐地回到家,到姐姐的屋子换上姐姐的衣服,到浴室剪掉自己的长发
042	10s	全景	医院病房	白雪蹲在墙角瑟瑟发抖,手里拿着一支红色口红,嘴里好像在嘀咕什么
043	2s	全景	医院病房	护士和白雪妈妈进来(镜头:外反拍)
044	15s	近景	医院病房	妈妈看到她就说:"傻孩子,你怎么坐在地上了!" 她无助、惊恐地看着她妈妈说道:"妈,白雪回来了!" 妈妈:"谁?" 她:"白雪回来了!白雪回来了!" (镜头:在母亲那一侧外反拍)
045	10s	近景	医院病房	妈妈(哭)抱住白雪说:"你不好好在这里吗?傻孩子,没事,没事。我已经失去红豆了,不能再失去你了。" (镜头:在白雪那一侧外反拍)
046	15s	中景	医院病房	她看着镜子里的自己,涂上自己的红色口红,对着镜子笑了,又哭了(镜头:对着镜子里的自己)

3.1.3 剧本写作的日常积累

我们知道了剧本创作的思维模式，了解了剧本的格式，那么创意来自何处呢？

无论是动画剧本还是电影剧本，创意的来源都一样。你的生活体验、成长中某段难以磨灭的记忆，或者是周边朋友的经历，都可以成为你的创作灵感和来源。下面以学生作品《房间》(作者：唐恒一、宋馨瑶、余晨霜、应运、马鸣旎)为例进行介绍。

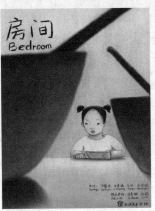

2014级学生作品《房间》

动画短片《房间》是以其中一个作者小时候的亲身经历为素材进行艺术加工后完成的。该片讲述了一个一直想要属于自己房间的小女孩，当她通过妈妈在饭桌上提出这个诉求的时候，爸爸借口工作室没窗户，哥哥姐姐都不愿意让出自己的房间。在大吵一架后，小女孩还是没能要到属于自己的房间……作者就是把这样一件小事作为动画创作的素材，加入自己对艺术对动画的理解和领悟，引发观者的思考。

动画短片《房间》的部分镜头

在许多情况下，创作者也很难说清，一个剧本的最初是以什么形式浮现在他的脑海里的。它也许来自报上的一条新闻，也许来自街上看到的一桩偶然事件，来自一次动人的奇遇或者一件可笑的倒霉事，来自熟人口中一句随意的闲谈，或者来自从远古历史中的神话和传说。例如，动画电影《花木兰》中的花木兰是对原有木兰形象的再创造。无论是人物形象的塑造还是精神内核的表达都呈现出浓郁的中国故事的特征。

《花木兰》

动画影片《白蛇：缘起》在中国民间传说《白蛇传》的基础上有所创新，讲述白素贞在五百年前与许仙的前身阿宣之间一段刻骨铭心的爱情故事。

《白蛇：缘起》

不断地积累，不停地观察，用心生活，记录下每一个瞬间，都有可能成为一个好的剧本题材，尤其是动画剧本的创作更是如此。多多观察身边的人、事、物，随时随地留意身边的小细节，都是为以后的创作积累素材。

3.2　动画短片的角色设计

主人公(即角色)是一部动画短片的灵魂，所以角色设计在前期准备工作中十分重要。本节将为大家介绍角色设计的意义和功能，塑造角色的性格，以及角色设计的步骤和方法。

3.2.1　角色设计的意义和功能

在一部动画中，角色是模仿生命的形式进行表现的主体。动画角色可以表达情感和意义，可以是生命体，也可以是非生命体，例如《狮子王》。角色设计在动画前期极其重要，动画的其他组成部分都建立在角色之上，所以把握好角色设计的要点至关重要。一部经典动画片的角色通常都有着十分鲜明的个性特征，例如，众所周知的《哆啦A梦》中的机器猫、《蜡笔小新》中的小新，都让观众印象深刻。

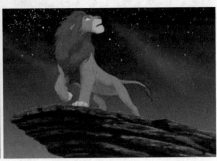

《狮子王》的主人公辛巴(生命体)

《哆啦A梦》

《蜡笔小新》

《海绵宝宝》的主人公(非生命体)海绵宝宝是一个方块形的黄色海绵，住在比基尼海滩的一个菠萝里，他的宠物是一只会"猫~猫~"叫的海蜗牛小蜗，海绵宝宝喜欢捕捉水母，职业是蟹堡王里的头号厨师。

《海绵宝宝》

　　角色，顾名思义是指一部动画作品中的表演者，角色形象如同真人演出的电视电影一样，都担负着演绎故事情节、推动剧情发展以及揭示影片主题、人物性格和命运的使命。动画中的角色设计也是形成影片整体风格的重要元素，一个出色的角色设计，不仅意味着动画作品本身的成功，同时也预示着无穷的商业价值和文化价值。例如，《超级陆战队》中人见人爱的大白。大白，是电影《超能陆战队》及动画《大白归来》中登场的虚拟人物，是一个体型胖嘟嘟的充气型智能机器人，因呆萌的外表和善良的本质获得大家的喜爱，被称为"萌神""守护性暖男"，成为全球影迷心中最可爱的形象之一。

医护充气机器人"大白"将呆萌形象贯彻到底

3.2.2　塑造角色的性格

　　每一个动画角色都是有灵魂的，他们都有各自的性格和独特的魅力。例如，国产经典动画《葫芦娃》，七个娃都本领超群，拥有独特的超能力：大娃(红娃)力大无穷；二娃(橙娃)千里眼顺风耳，聪明过人，最善于出谋划策；三娃(黄娃)铜头铁臂，钢筋铁骨，刀枪不入；四娃(绿娃)吸火、喷火、霹雳；五娃(青娃)吸水吐水，口吐闪电产生降雨；六娃(蓝娃)隐身术，透体术，来无影去无踪，最善于偷盗和行动；七娃(紫娃)最小，没多大本领，备受哥哥们的关爱，有宝葫芦。每个人设都有血有肉，从而推动剧情的发展。

国产经典动画《葫芦娃》

给角色写一个"人物小传"，是一种很好的方法。这样角色才能饱满，有血有肉。

《双生花》里的人物小传

白雪：红豆的孪生姐姐，乖巧懂事，喜欢白色素净的颜色。芭蕾舞演员，一头黑色短发，学习成绩优异，是妈妈最疼爱的女儿。

红豆：白雪的妹妹，爱笑，性格爽朗，酷爱红色这样热烈的颜色。黑色长发，小时候学习成绩不好再加上妈妈对姐姐白雪的偏爱，有些嫉妒姐姐。小学时(十年前)说服姐姐白雪逃学去游乐园玩耍，在地铁站红豆提出玩捉迷藏的游戏，红豆遮住了自己的眼睛。当她数完30后去找姐姐，却发现白雪被人贩子挟持了。姐姐白雪求助地看着妹妹红豆。红豆十分惊慌，转身跑回了家，回到姐姐的房间，换上了姐姐的衣服，到浴室剪掉了自己的长发。妈妈回家后红豆也只字未提。从此，红豆成为白雪，以白雪的方式生活着。

3.2.3　角色设计的步骤和方法

角色设计的三视图是设计角色造型的基本方法，即角色的正面图、背面图和侧面图。下面以学生作品《追》(作者：2015级李雨卿、李秋颖)的角色设计为例进行介绍。

1. 正面图

正面图是人物的基本透视站姿。

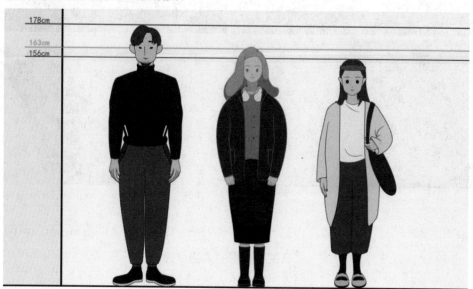

《追》主要角色的正面视图

2. 背面图

注意和正面图的比例保持一致，服饰道具等也要前后呼应。

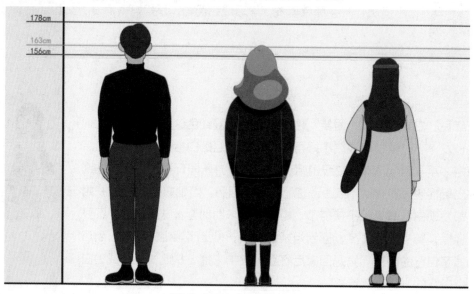

《追》主要角色的背面视图

3. 侧面图

注意和正、背面图保持相同比例。

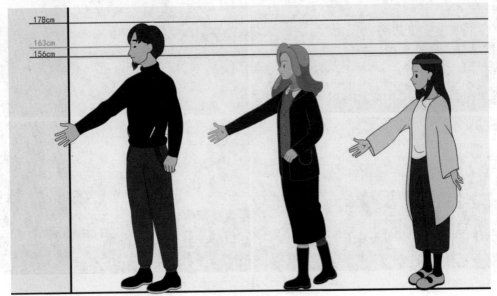

《追》主要角色的侧面视图

3.3 动画短片的场景设计

在动画的创作中，场景设计通常为角色和剧情服务，要明确地表达故事发生的时间、地点，结合影片的总体风格进行设计，给动画角色的表演提供合适的场合。场景设计要符合要求，展现故事发生的历史背景、文化风貌、地理环境和时代特征。除此之外，场景设计还具有交代时空、塑造空间、渲染气氛、刻画角色等作用。

3.3.1 交代时空

动画中的场景，大体可划分为室内场景和室外场景，交代故事发生的时间和空间是动画场景设计的基本功能。例如，《狮子王》中开篇的大远景镜头，就简洁概括地交代了故事发生的背景和环境，向观众充分地展示了原始大草原生机勃勃的景象；合成动画《功夫兔与菜包狗》的场景是实拍的，交代了短片是二维动画角色与真实场景实拍的结合。

《狮子王》部分远景镜头

《功夫兔与菜包狗》的部分实拍场景

3.3.2　塑造空间

　　这里所说的空间是指由可视的客观物质所构成的供角色表演用的空间，也常被人们称为物质空间或叙事空间。场景设计师通过对镜头的构图、视角、景别的设计，为角色

的运动、镜头的调度提供良好的基础。例如,《鬼妈妈》是一部2009年出品的定格惊悚奇幻动画电影。

《鬼妈妈》中有一段主人公被追赶的片段。主人公跑入一个隧道中,这一部分由于是移动镜头,所以对场景设计的要求比较高,要很好地表现出主人公的动作和路线,又要营造出令人窒息的紧张感。

《鬼妈妈》中的场景设计

动画影片《恶童》的场景设计也十分复杂,加之片中镜头运动很多,更加考验场景设计的功力。在《恶童》中,大量广角镜头和极其强烈的透视关系,使场景内大量的线条、图形、色块都发生了不同程度的变形、扭曲和拉伸,增强了纵深和整体背景的层次和深度,给观众带来更加强烈的视觉刺激并将观众快速带入情境之中。

《恶童》部分场景

3.3.3 渲染气氛

通过色彩、线条等艺术表现手段来渲染气氛、传达故事所蕴含的意境,除了营造各种不同的气氛之外,场景设计还可以运用比喻、象征的手法深化主题的内在含义。

例如，《飞屋环游记》是皮克斯动画工作室制作的第十部动画电影。影片中逼真、梦幻的动画场景令观众拍手称赞，例如南美洲那优美、迷人的自然风光，南美洲丛林中那壮观的天堂瀑布等。这些动画电影中的风光与场景并不是子虚乌有的，而是真实的场景仿照。为了更加逼真地再现现实世界中的某些场景，制作团队不辞辛劳地进行实地取景。正是这些细节造就了整部影片的成功，片中的场景既真实又梦幻，随着剧情的发展，将观众带入一个个不同的世界。

《飞屋环游记》中的部分场景设计

3.3.4 刻画角色

动画场景的合理运用，能从侧面描述并合理地反映出角色的性格特征，使角色更有可信度，典型的场景环境为塑造角色性格提供了客观条件。

例如，《借东西的小人阿莉埃蒂》是日本吉卜力工作室制作的动画电影。影片剧情改编自英国作家玛丽·诺顿的奇幻小说《地板下的小人》，讲述了生活在郊外房子地板下身高10cm的14岁少女，与来此疗养的少年相识的故事。由于主人公阿莉埃蒂的身高只有10cm，所以相应的片中场景也会做出一定的改变，场景大体分为缩微场景和正常比例的场景。这样的场景设计既真实又合理，完全不会觉得突兀，加强了故事的可信度，使观众觉得小矮人的世界是真实存在的。

《借东西的小人阿莉埃蒂》中的场景设计

　　场景空间还可以间接地对观影者产生心理映射，通过客观物质空间的描述，使观众产生对角色性格、情绪、心理活动等的认识和理解。例如在《狮子王》中，正面角色辛巴和反面角色刀疤的出场场景就存在着鲜明的对比效果：辛巴出场的时候都是阳光灿烂、风和日丽；相反，刀疤一出场基本上都是月黑风高的废墟。这样的客观场景设计可以把角色塑造得更加饱满和立体。

《狮子王》小辛巴登场时阳光普照

《狮子王》中刀疤出现时灰暗阴霾

第 4 章
动画短片的表现形式及语言

镜头是组成影片的基本单位，而每一个镜头又是由许多画面组成的。镜头语言就是利用镜头像语言一样表达创作者的意图和思想，我们可以通过摄影机所拍摄出的画面看出创作者的意图，其中就涉及拍摄主题和画面的变化，从视觉和听觉两个方面去感受创作者透过镜头所要表达的内容。

本章将为大家讲解画面的构图设计和色彩选择、景别的概念和用法、摄影机的运动方式、场景调度和蒙太奇的基本表现形式，让大家熟练掌握动画短片镜头语言的基础知识，为今后的创作打下良好的基础。

4.1 画面的构图和色彩

4.1.1 构图的意义

"构图"一词源于拉丁语，其原本的意思是结构、组成。在绘画中构图是重要的语言形式，合理的构图可以很好地传达创作者的创作意图和审美水平。在动画影像中，构图要处理的是画面中影像之间的关系和组合，更具体一点说，是指人、物、景的位置关系。

在动画中构图是一种无声的视觉语言，可以丰富、深化影片的主题和情节。构图不仅仅交代了角色和环境的位置关系，更重要的是构图要服务于故事主体和思想的传达，同时又要获得影片整体形式的和谐统一，烘托人物性格，推动剧情发展，从而巧妙地引导观者进入故事中。

下面的这个画面构图包括框式构图、明暗构图和大小对比构图。画面中电梯形成了一个框架，将千寻与蚕神框在其中。身材高大的蚕神和千寻一齐乘坐电梯，此时主人公千寻畏畏缩缩地站在一旁，和灵异世界的蚕神同乘一个电梯，也说明千寻作为人类正在渐渐地融入这个环境中。瘦小的千寻与高大的蚕神形成巨大反差，这样的构图有两个作用：一是说明千寻在这个世界的渺小和孤单；二是蚕神这样的造型更符合他的人物形象，他没有像其他神明一样排斥人类。

《千与千寻》中身材高大的蚕神和千寻一齐乘坐电梯的画面

下面这个镜头的画面构图包括对称构图和双边透视构图。从图中可以看出，这个房子构造非常工整，两边一模一样，沿着中间线形成左右对称。一间间房间向走廊尽头延伸，近大远小，是非常标准的双边透视构图。创作者采用这种构图方法，使细长的走廊仿佛一眼望不到尽头，房间内神明的影子投射在门上，显得更加狰狞。同时也在暗示主人公千寻闯进来的地方充满了惊险和未知，烘托了神秘和紧张的叙事节奏，为接下来的剧情做了恰到好处的铺垫。

《千与千寻》中澡堂"汤屋"内狭长走廊的构图设计

主人公千寻躺在汽车后座的这个镜头构图包括俯视构图和斜线构图。画面中，千寻躺在后座上，镜头俯拍取景。再看千寻的躺姿，在画面中呈斜线构图，该构图方式给人一种不平衡的动感，此时也衬托了千寻内心情绪的起伏。这里不是用一个特写镜头来表现，而是用一个全景，画面中有一个大箱子和一个背包，千寻手里紧紧握着一束花，从这些元素我们便可以得知，千寻将要去一个她不想去的地方。她翘起双脚，皱着眉，也可以看出她平时是一个十分任性的小孩。最重要的是，不管是千寻的表情还是姿势，都在向观众传达一个信息：她不开心！

《千与千寻》开头部分主人公千寻随父母搬家在车上的镜头

动画中的构图不同于摄影构图，简单地说，动画构图是二维空间的布局、三维透视的空间关系以及两者在实践上的连续性构图，特点是构图会随着主体的运动而不断变化。在动画前期创作阶段，创作者要利用构图解决如下几个问题：首先，围绕动画的主

题和思想，优先表明或者暗示人物关系，交代故事主线。其次，梳理故事发展的走向，抓住观众的兴趣中心，利用构图的形状和比例、主体的位置和布局、各元素的和谐与平衡，以及空间分割等方法增强画面的美感，从视觉表现上更好地引导观众体会到创作者的创作意图和想要传递出来的情感和情绪。例如，动画影片《大护法》，创作者利用隐喻的手法来表达现实的一种交叉叙事结构。片中的画面构图既有新意，又能暗示创作者要表达的意图和思想。

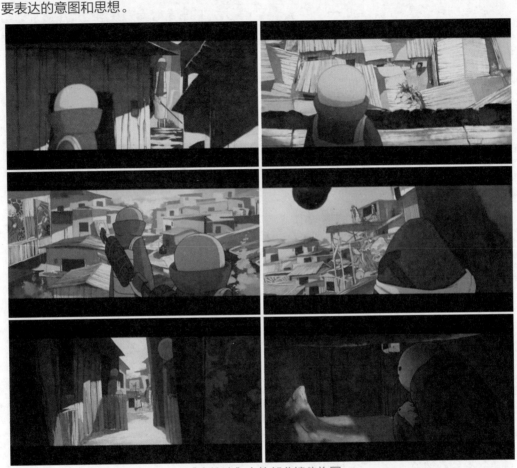

《大护法》中的部分镜头构图

简而言之，动画构图服从于动画主题表现的要求，同时又要获得整体形式感的完美和谐统一，画面的形式美感与生动的故事讲述相统一，做到有章有法，有主有次，相互呼应。动画构图的目的是把创作者构思中的人或景物加以强调和突出，从而舍弃那些表面的、烦琐的、次要的东西，并恰当地安排陪体，选择环境，使作品比现实生活更完善、更集中、更典型、更理想，以增强艺术效果，从而把创作者的思想情感传递给观众。

4.1.2 色彩的作用

色彩是影视艺术的基本构成元素，不同的色彩带给人们的心理感受和心理映射也

不同。色彩本身就是一种审美的符号和标志，并且在长期的视觉感官发展过程中，形成了一定的特定原则和标准。在影像作品中，它担当着交代环境、再现客观事物的作用，同时利用色彩的视觉表达情感、渲染意境，从而表达作品的内涵和创作者想要传达的思想。下面介绍色彩在影像中的作用。

1. 交代环境，叙述事物

这里的色彩是构成影片的一个要素，它和影片中的形象等元素共同组成了影片的框架。例如，《千与千寻》中就是利用了大量的色彩来展现灵异世界，让观众感受到它的真实性。影片的创作灵感主要来源于宫崎骏对童年生活的回忆，影片中的"神秘之城"是以江户东京建筑植物园为原型描绘出来的。由于影片中描绘了大量灵异世界的环境，所以色彩运用达到了一种亦真亦幻的视觉效果，让观众感觉像在梦境一般，同时也奠定了影片的整体色彩风格。

《千与千寻》中所描绘的灵异世界

2. 表达人物感情，烘托影片氛围

一些实验证明，色彩能够通过对我们的视觉经验和外在刺激，引起心理上的起伏和情绪，进而影响我们观看影片时的感受和感知。例如，强烈的色彩对比能够给人带来某种亢奋的情绪，而柔和的色彩表现出来的则是一种安宁和温暖的心态。例如，《飞屋环游记》中老爷爷展开回忆的片段，画面色彩柔和温暖。片中镜头从两个小毛孩玩耍，到两人结婚，到一起卖气球攒钱，期待有一天存够钱就出发。再到偏偏生活充满意外，又是车子换轮胎，又是手臂受伤要住院，每次存得差不多的钱又拿来他用。老天也不遂人愿，想要孩子时，艾丽又生不出孩子。好在风卷云舒，执手相握，两人面对云朵彩虹依旧谈笑风生。日子一天天过去，两人已经满头白发，营造出老爷爷和老伴相知相守的浪漫和美好，从而给观众带来感动和共鸣。

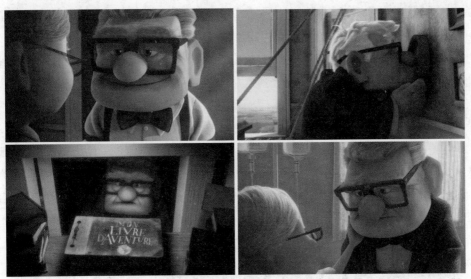

<p style="text-align:center">《飞屋环游记》中的回忆时刻，色调明亮而温暖</p>

3. 表现影片的风格，确立影片的整体基调

例如，定格动画《玛丽与马克思》，该片大胆地运用了黑、白、棕三个色调来表现，用简单的色彩讲述了一个简单却令人感动的故事。玛丽，这个生活在澳大利亚的8岁女孩，额头上有块难看的胎记。深陷自卑泥潭的她不明白，自己的出生为什么是个"意外"呢？马克思，这个独居纽约的中年男子也不明白，上帝为什么要和他开玩笑，让他来到这个混乱、困惑难解的世界。为什么自己不正常？为什么让他孤单一人？这些人物的设定和故事的走向，都和创作者灰暗的色彩设定和谐统一，在视觉上加强了影片的感染力和戏剧张力，给观众压抑的视觉体验，但随着剧情的发展，这些可爱的人和事又让人心里暖暖的。

<p style="text-align:center">《玛丽与马克思》影片的整体基调是灰暗的</p>

再如，计算机动画电影《怪兽电力公司》讲述了一个虚拟世界的故事，影片整体风格轻松幽默。基于这样的故事背景下，在神奇的怪兽世界里，创作者采用了大量鲜艳而明亮的色彩。怪物们的角色造型古怪又有趣，极富幻想性的场景搭配饱和度高而浓烈的色彩，营造出非常科幻而又真实可信的虚拟怪兽世界，带给观众强烈的视觉刺激和感受。

长毛怪苏利文是一个巨大的怪物，毛茸茸的蓝色长毛上带有紫色斑点，在它的头上有两个小角，还有一条长尾巴。它鲜艳明亮的毛发是全片的一大亮点，让观众印象深刻。麦克和它正好相反，造型极其简单，一个接近于椭圆的身体上只有一只硕大又外凸的眼睛和一张大大的嘴巴，四肢都很纤细，通体荧光绿色，十分显眼。其他的怪物角色也是个性十足，这些都离不开色彩的设定和选择。浓烈的色彩使这个虚拟的怪兽世界既梦幻又真实，同时也符合影片轻松幽默的叙事风格，把观众带入童年的回忆。

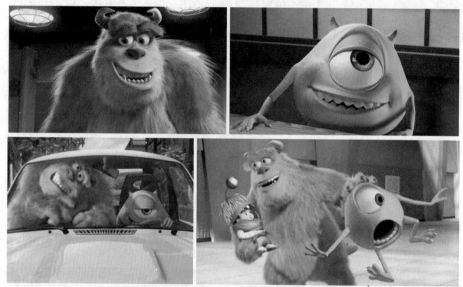

《怪兽电力公司》中的长毛怪苏利文和大眼仔麦克

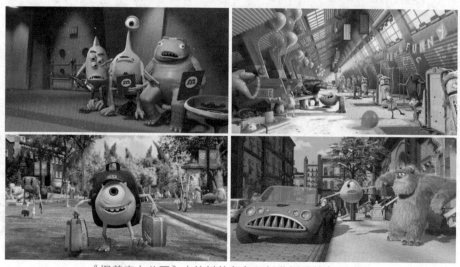

《怪兽电力公司》中的其他角色和部分场景的色彩设定

4.2 画面的景别

　　景别是指由于摄像机和拍摄主体的距离不同，造成被拍摄的主体在画面中呈现出不同比例的区别。景别一般分为五种：远景、全景、中景、近景及特写。

　　下面以学生作品《塔》为案例，详细讲解每个景别的特点和作用。短片《塔》描述了这样一个故事：一户人家住在东南沿海的一个小渔村里，有一天在父女俩穿过森林到海边玩耍时，女孩惊奇地指着海面，对父亲说："爸爸，海上面有座塔！"爸爸摸摸孩子的头，说："傻孩子，哪里有塔啊。"对于这座小孩才能看到的塔，好奇心驱使着小女孩寻找塔的故事以及塔的来源……(《塔》的作者：尚芳、毛迪、冯力刚、刘小敏、曲祉洁)

4.2.1 远景

　　远景景别多以环境为主，是视距最远的景别，一般用来表现远离摄影机的环境全貌，展示人物及其周围广阔的空间环境、自然景色和群众活动等大场面的镜头画面。远景视野宽广，能包容广大的空间，人物在画面中的比例较小，背景占主要地位，画面给人以整体感。《塔》开头镜头，用远景交代故事发生的环境——东南沿海的一个小渔村。

《塔》开头镜头

　　远景除了介绍环境外，还可以抒发情感，表现主人公当时的情绪和心境，烘托影片氛围。下面《塔》中的这个远景镜头展现出女孩悲伤的情绪，利用远景渲染和加强孤独无助的氛围。

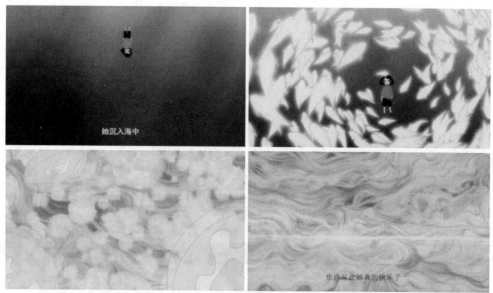

《塔》中的远景

4.2.2　全景

　　全景通常用来展示一个特定的叙事空间，展现场景的全貌与人物的全身动作。

　　全景画面，主要表现人物的全身，活动范围较大，体型、衣着打扮、身份交代得比较清楚，环境、道具也看得明白。通常用于表现人物之间、人与环境之间的关系，也可以用来表现人或物体的运动和行为，在动画影片中全景景别被使用得很频繁。在短片《塔》中，利用全景的景别来描绘父亲与女儿的甜蜜、温暖的过往。

《塔》中的全景

4.2.3 中景

将主体的1/2或者2/3拍摄入画面都可以称为中景，主要用来表现被拍摄主体的动作和状态。中景和全景相比，包含的主体范围有所缩小，环境处于次要地位，重点在于表现人物的上身动作。中景画面大多为叙事性的景别，因此中景在叙事类动画作品中占的比重较大。中景的特点决定了它可以更好地表现人物的身份、动作以及动作的目的。表现多人时，可以清晰地表现人物之间的相互关系。《塔》中女孩回忆儿时的片段运用了中景，展现出女孩天真烂漫的性格。

《塔》中的中景

4.2.4 近景

人物在画面中取胸部以上，或物体只取局部都称为近景。近景在画面中表现为近距离观察人物，能够很清楚地看到人物的细微动作和微妙的表情变化，因此被比较频繁地用于表达人物的情感和情绪。在《塔》中，创作者在描绘女孩见到十分想念的父亲的那个时刻，运用近景镜头展现了其激动兴奋的情感。

4.2.5 特写

特写镜头被摄对象充满画面，比近景更加接近观众。特写是用放大或夸张的方式突出特定局部或细节，主要用来创造一种强烈的视觉效果，能够将观众的注意力凝聚在细小动作或神态上，由表及里地窥视人物心灵深处的微妙变化，把握人物的个性。

特写镜头具有暗示和提供信息的作用，可以为观众营造悬念，能细微地表现人物面部表情，刻画人物，表现复杂的人物关系，它具有生活中不常见的特殊视觉感受，主要

用来描绘人物的内心活动，背景处于次要地位，甚至消失。《塔》中多次出现脚步的特写，意在表达女孩思念父亲想要见到父亲的渴望和焦急的心情。

《塔》中运用近景镜头

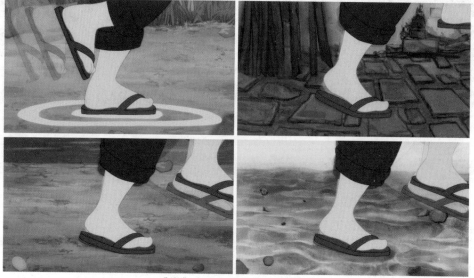

《塔》中多次出现脚步的特写

4.3　镜头的运动

　　和静态绘画相比，活动影像的魅力就在于镜头的运动，从而造成景别的不断变化，带来更多的视觉冲击。下面结合几个动画的镜头案例来详细讲解在动画中经常使用的镜头运动方式：推拉镜头和摇移镜头。

4.3.1 推镜头

推镜头是指拍摄主体位置不动，镜头由远及近向被摄对象推进拍摄，逐渐推至人物近景或特写的镜头。推镜头会使被摄主体由小变大，周围环境由大变小，起到了突出主体人物和重点形象的作用。镜头推动的速度快慢也可以影响和调整画面节奏，从而产生外化的情绪力量。此外，推镜头在一个镜头中景别不断发生变化，有连续前进的作用。

迪士尼动画影片《长发公主》的开头，画面中出现一片森林，其中有一棵树格外醒目，上面贴着一张海报。接着镜头慢慢推近，最终看清海报的内容是一个男子的通缉令。这个推镜头的使用，首先交代了故事发生的背景和环境。其次告诉观众故事的矛盾冲突，一张男子的通缉令会引发观众的好奇心，从而合情合理地展开故事的内容。原本是小偷的他误打误撞认识了美丽的长发姑娘，他带着乐佩一起寻找梦想，一起战胜邪恶，而他最终也被长发公主乐佩的美丽和善良所打动。

《长发公主》开篇的推镜头

4.3.2 拉镜头

和推镜头相反，拉镜头是指拍摄主体的位置不动，摄影机逐渐远离拍摄对象。拉镜头使被摄主体由大变小，周围环境由小变大，因此通常用于交代主体和环境的关系。由于拉镜头画面的表现空间和取景范围不断地扩展，这样会使画面的构图更加丰富多变。因为拉镜头在画面中的景别有连续的变化，所以也使观众看到的画面保持了表现空间的完整和连贯。

在动画影片《机器人9号》中，开头就运用了拉镜头介绍影片的主人公出场。这样的

拉镜头常被用于片头，介绍故事的主人公和场景，为接下来的剧情发展做铺垫。

《机器人9号》开头介绍人物出场的拉镜头

在动画影片《未麻的部屋》中，主人公女明星雾越未麻刚刚结束了自己的偶像歌手生涯，开始做起了女演员，这个艰难的过渡时期使她心情复杂、焦虑。在和妈妈打电话聊天时，一个奇怪的只有喘息声的电话插播进来，接下来她又接到莫名其妙的传真，上面写满了"叛徒"的字样。未麻十分害怕，表情慌张，心里万分恐慌。就在这时画面中的未麻突然转头向窗外看去，镜头随之切换到偷窥者的视角，随着音乐的变换和镜头的拉动，营造出一种被发现被捉到的紧张感和神秘感。这个拉镜头的使用给足了观众视觉上的冲击，仿佛自己就是那个偷窥未麻的人，让人倒吸一口凉气。

《未麻的部屋》中，未麻望向窗外，随之镜头拉远

4.3.3 移镜头

移镜头是指摄影机沿水平面进行各个方向的移动拍摄，使画面框架始终处于运动之中，画面内的物体不论是处于运动状态还是静止状态，都会呈现出位置不断移动的态势，主要用于表现运动中的拍摄主体。

在《未麻的部屋》片尾部分，上一个镜头是主人公未麻和她的经纪人留美倒在了马路上，接下来是一个速度相对缓慢的移动镜头，摄影机从左向右移动拍摄，画面中依次出现了护士、医生和患者，最后镜头停在了站在窗外的看望者未麻身上。这样一个简单的移镜头，却包含了很多信息，首先交代了故事发生的场景，也暗示了前面激烈争执后的结果。其次巧妙地引出故事的主人公，自然顺畅地发展接下来的剧情。这样的镜头设计也带给观众一些期待和猜测，顺利地推动了故事的发展。

《未麻的部屋》中，表现留美住院治疗的移动镜头

摄像机的运动，直接调动了观众生活中运动的视觉感受，唤起了人们在各种交通工具上及行走时的视觉体验，使观众产生一种身临其境之感。所以在动画作品中，移镜头也经常被用来描绘主人公的第一视角，给观众带来直观的视觉刺激，营造出独特的视觉艺术效果。

在《未麻的部屋》中，转型为女演员的偶像歌手未麻面对外界的质疑、身边工作人员的接连受伤和被害，导致她精神极度恐慌、焦虑，还时常出现以前做偶像歌手的幻觉。这一天，在电台参加宣传活动的未麻又看到了以前的那个自己，她决定追上前去问个清楚。这个追出去的镜头就运用了移镜头，制造出观众就是未麻的错觉，这样的第一人称视角在很大程度上加强了对观众的视觉刺激，加大了观众的参与感，对推动剧情和渲染人物情绪有很好的促进作用。

《未麻的部屋》中，女演员未麻出现幻觉的镜头

4.3.4 摇镜头

摇镜头是指摄影机放在固定的位置，摇摄全景，常用于介绍环境。左右摇一般适用于表现壮阔的自然美景或浩大的群众场面，上下摇则适用于展示高大建筑的雄伟。

在动画短片《堕落的艺术》中，开篇的一个上下摇镜头，既介绍了故事即将发生的场景，也引出短片的人物——一个军官。这个摇镜头同时渲染出他的高大和威严。

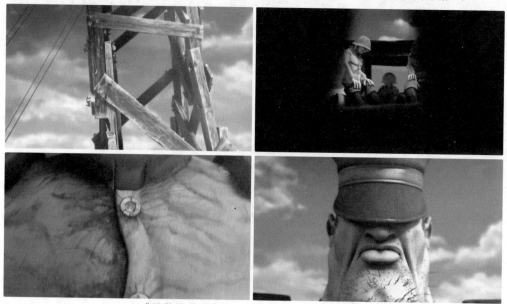

《堕落的艺术》中，开篇由下到上的摇镜头

在动画中，也可以合理运用摇镜头来制造出主观镜头，创建人物转动头部环顾四周或将视线由一点移向另一点的视觉效果。摇镜头能够介绍、交代同一场景中两个主体的内在联系。

在动画影片《怪兽大学》中，大眼仔麦克在参观怪兽电力公司之后，下定决心要考进怪兽大学学习惊吓技能，将来成为一名惊吓专员。后来他如愿以偿考入了怪兽大学，带着好奇和紧张第一次走进校园，进入了惊吓学院。在这个镜头中，就使用摇镜头来模拟大眼仔的主观镜头，以他小小的身高为视点向上摇镜头仰视整个教室，表现了入学第一天的仪式感和庄重感，也表达了麦克崇拜和仰慕的心态。

《怪兽大学》中，大眼仔麦克第一次进入惊吓学院的摇镜头

4.4　场景调度

起初场景调度这个概念只适用于舞台剧方面，是指导演对演员在舞台上表演活动的位置变化所做的处理，是舞台排练和演出的重要表现手段。

在动画影像中，场景调度起了至关重要的作用。利用场景调度，可以交代故事发生的时间和空间，刻画人物性格，体现人物的思想感情，也可以表现人物之间的关系，渲染场面气氛。在这里为大家介绍几种常见的调度技巧。

4.4.1　平行调度

平行调度常常和摄影机的横移或摇摄相结合使用，易于展现一个连续的动作或连贯的剧情。平行场面调度可以给观众带来强烈的绘画感。同时，随着镜头的水平移动，画面中的背景和场景会不断地变化，会给观众带来流畅和连贯的观影体验。

在今敏的动画作品《千年女优》中，在主人公女明星藤原千代子收到立花源也送回

的神秘钥匙后，开始回忆过去的故事。画面中的藤原千代子还是个小女孩，她从画面的右侧向左奔跑，背景随着镜头的移动不断发生变化。伴随着她自己的旁白："我在动荡不安中长大，生活中充满一次又一次的赌博……"画面中的小女孩奔跑在体现日本战乱动荡的背景中，很直接、简洁地呈现出藤原千代子儿时的经历，给观众很强的带入感，镜头的平行调度使用得恰到好处。

《千年女优》中运用了平行调度

还有上海美术电影制片厂制作出品的《超级肥皂》，该片讲述了一个小商贩的整套营销策略，将肥皂生意从小到大、从冷淡到热销再到发现新商机生动地演示出来，体现了商贩过分利用消费者的好奇心与消费心理的不当行为。全片角色造型简单，镜头基本上都是平行调度，很适合描述剧情和营造荒谬的讽刺意味。

《超级肥皂》中的平行调度镜头

4.4.2 纵深调度

纵深调度可以在画面中制造前景、中景、后景，并且让拍摄主体在纵深处由后面走向前面，即由全景走向近景；或者由前景走向纵深，扩大环境，变为全景(走近镜头或远离镜头)，在一个镜头内产生不同的景别。二维平面模拟三维空间的效果更加突出。

今敏作品《红辣椒》的开头部分，在警官粉川利美的梦境中，他身处在一个马戏团的舞台上，充满了未知的惊险和恐惧，这时以第一视角的镜头引出影片的主人公红辣椒，她倒挂在高空秋千上，伴随着一句"抓住我"，向粉川利美身上扑了过来。这样的一个纵深调度给足了观众带入感，有一种扑向自己的错觉，带来了强烈的视觉冲击。

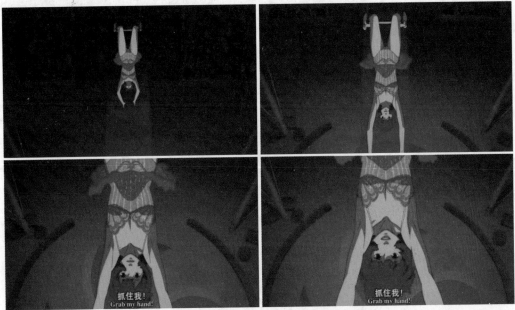

动画影片《红辣椒》中利用第一视角和纵深调度

下面是《红辣椒》中警官粉川利美在梦境中追逐嫌疑人的镜头，纵深的构图和镜头调度加强了狭长走廊的空间透视，增加了当时紧张急促的气氛，非常恰当地营造了梦境中惊慌失措的情绪和心境。同时给观众带来纵深层次的视觉刺激，可以让观众更好地体会到主人公的紧张和恐惧。

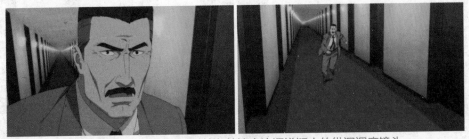

《红辣椒》中警官粉川利美在梦境中追逐嫌疑人的纵深调度镜头

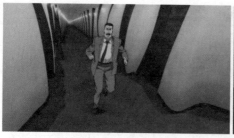

《红辣椒》中警官粉川利美在梦境中追逐嫌疑人的纵深调度镜头(续)

4.4.3 重复调度

重复调度是指重复出现两次或两次以上相同或相似的演员调度和镜头调度,给观众造成情绪的冲击力,强调某些事物的含义,使观众进入思考,获得不同的感知。

上海美术电影制片厂1981年制作的动画短片《三个和尚》,根据中国民间谚语"一个和尚挑水吃,两个和尚抬水吃,三个和尚没水吃"改编而成。短片讲述了三个和尚没水吃,寺庙失火,最终三人齐心协力救火直至后来合作吊水的故事。短片时长19分钟,其中多次重复出现不同的和尚挑水的镜头:一开始小和尚一个人每天挑水念经,生活过得安稳自在。不久,庙里来了个瘦和尚,小和尚和他一起去抬水,两个人抬一只桶,而且水桶必须放在担子的中央,两人才心安理得。后来又来了个胖和尚,小和尚和瘦和尚叫他自己去挑水,胖和尚挑来一担水,立刻独自喝光。从此谁也不去挑水,三个和尚就没水喝了。这些镜头的重复调度,在原有剧情发展的基础上,加强了三个和尚之间的矛盾和戏剧冲突。伴随着短片的节奏和配乐的起伏,矛盾和冲突被推向了高潮,进而强化了创作者要表达的意图,既批评了"三个和尚没水吃"这种社会上存在的落后思想,又提倡了"人心齐,泰山移"的社会新风尚。

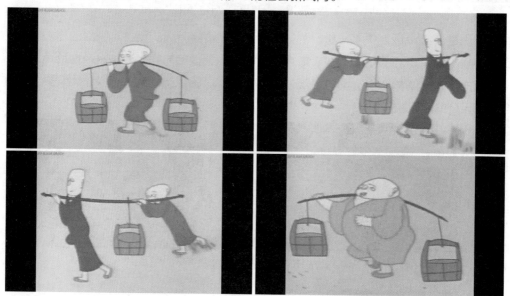

《三个和尚》中反复出现的挑水镜头

在动画影片《未麻的部屋》中，有一句台词"你到底是谁"出现过多次。在影片中，这句话包含了两个意思：一是这句话是主人公雾越未麻在她演的电视剧《处女座》中的一句台词。二是主人公未麻多次发现自己被窥视被跟踪，使她总是处于一种紧张焦虑的精神状态，"你到底是谁"是发自她心底的疑问。创作者很巧妙地将这两句同样的台词结合在一起，反复出现在影片中，既合情合理地推动了剧情的发展，又十分巧妙地营造了"偷窥者(杀人犯)到底是谁"的神秘感和紧张感。创作者使用了重复调度的手法，使影片带给观众的情绪连贯饱满，不停地牵动着观众的大脑，思考凶手到底是谁，使影片一气呵成。

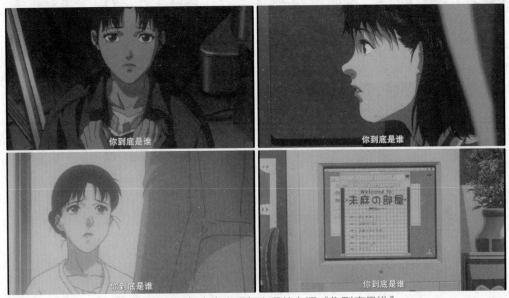

《未麻的部屋》中多次反复出现的台词"你到底是谁"

4.4.4 对比调度

对比调度的特点是把相同或相反的事物加以比较或衬托，更鲜明地显示出各自的特点。其中可以运用各种对比形式，例如光影的明暗对比，动与静、快与慢的强烈对比，冷色与暖色、黑与白、前景与背景的对比等，都可以通过加强对观者的视觉刺激，达到增强影片戏剧张力的作用。

在《未麻的部屋》中，影片一直围绕着"谁是偷窥者，谁是凶手""未麻是双重人格吗"等一系列问题发展。在片尾时，终于揭示了所有事情的真相，原来未麻身边的经纪人留美才是凶手。留美年轻时也是一名偶像歌手，后来由于人气下降慢慢做了明星经纪人，但骨子里的她还是向往着偶像歌手的生活。所以她一直反对未麻转型成为女演员，进而导致她精神分裂，做出了很多疯狂的举动。例如给未麻发恐吓传真和邮寄爆炸包裹、杀害给未麻写强暴戏的电视剧编剧等一系列举动。

在未麻发现真相的这个镜头里，画面中未麻打开房间的窗户才发现这根本就不是自己的房间。接着穿着未麻红色裙子的留美从背后出现，此时的留美鲜艳明亮，而未麻却灰暗无光，这一明一暗出现在同一个画面里，对比极其强烈。这样的对比调非常精彩，使一头雾水的观众恍然大悟，强烈的戏剧张力使影片节奏紧凑，观众的情绪随着剧情的发展饱满丰富。

影片结尾未麻发现真相的镜头

第 5 章

二维动画短片的制作

- 二维手绘动画的常用技法
- 二维手绘动画的常用工具
- 二维动画短片实例:《找影子的人》

　　二维动画是指在平面上连续播放的画面，依靠"视觉暂留"原理形成的活动影像。视觉暂留现象即视觉暂停现象，又称"余晖效应"。人眼在观察景物时，光信号传入大脑神经，需经过一段短暂的时间，光的作用结束后，视觉形象并不立即消失，这种残留的视觉称为"后像"，视觉的这一现象则被称为"视觉暂留"。

　　二维动画的画面可以是纸张、照片或计算机屏幕显示，无论画面的立体感有多强，终究只是在二维空间上模拟真实的三维空间效果。

5.1　二维手绘动画的常用技法

　　关于二维动画的制作，手绘动画是由动画师用笔在专业的透明度高的纸上绘制，多张图纸拍成胶片放入电影机制作出动画。现代手绘动画需扫描进计算机上色合成。比较早期的传统二维动画是由水彩颜料画到赛璐珞片上，再由摄影机逐张拍摄记录而连贯起来的画面。

　　手绘动画是计算机动画的始祖，说到手绘动画不得不提及万氏兄弟(万籁鸣、万古蟾、万超尘、万涤寰)，他们是国产动画的鼻祖。万氏兄弟制作的中国第一部动画片《大闹画室》，全长10分钟。随后万氏兄弟又制作出多部动画，如1941年第一部动画长片《铁扇公主》，此片在东南亚风靡一时。

　　《大闹画室》是由万古蟾执导，万氏兄弟参与配音的动画片，是中国第一部独创动画片。影片讲述了在画室里主人制服一个纸人的故事。一位画家正在案头作画，从桌子上的墨水瓶里钻出一个由墨汁变的小黑人，小黑人不停地捣乱，搞得画家无法安心工作。画家气愤地捕捉小黑人，小黑人十分机灵，到处乱窜，弄得房间里一塌糊涂。最后画家在床底下捉住了小黑人，把它塞回墨水瓶里。该动画在情节设置上环环紧扣，跌宕起伏，值得一看。

《大闹画室》

《铁扇公主》

随着计算机时代的来临，让二维动画制作技术得以升级，可将事先手工制作的原动画逐帧输入计算机，由计算机帮助完成绘线上色的工作，并且由计算机控制完成记录工作。随着计算机技术的发展和成熟，计算机动画也越来越多地参与到二维动画制作中来。主要的工作原理是输入和编辑关键帧，计算和生成中间帧，定义和显示运动路径，交互给画面上色，产生特技效果，实现画面与声音同步，控制运动系列的记录等。

Flash动画是一种交互式动画设计工具，可以将音乐、音效、动画以及富有新意的界面融合在一起。Flash动画说到底是"遮罩+补间动画+逐帧动画"与元件(主要是影片剪辑)的混合物，通过这些元素的不同组合，可以创建千变万化的效果。例如，Flash动画短片《父亲》。

Flash动画短片《父亲》

5.1.1　层

在动画制作中，一个"层"就相当于一张透明的薄纸，创作者在每张纸(层)上绘制图案或文字，动画中的每一个画面就是由许多张这样的薄纸(层)叠加在一起得到的。日本动画大师宫崎骏也使用这种传统手绘动画方式进行创作。

传统二维手绘动画中的"层"，也就是动画纸

宫崎骏在透写台上绘制《幽灵公主》的原画

《幽灵公主》的部分原画

　　从最上面的一层能看得到最下面的一层，而修改其中的任何一层都不会影响其他的层，这是层的概念的核心，又是层的作用和意义所在。较高的一层浮在较低的一层之上，却又没有完全挡住下面一层，这是因为：在每一层里，除了有图形或文字的地方，画布的其余部分是透明的。这就是层的特点：相互独立。当我们只是修改其中的一个层时，其余的层丝毫不会受到影响。

TVPaint Animation是法国开发的极其优秀的动画软件，它的风格和特点特别适合用户制作单纯的手绘2D动画。TVPaint Animation是一款强大的2D动画专业软件，它的每一项功能都是专门为创作一部完整的个人动画短片而准备的，这在目前的动画软件中是非常难得的。只要你了解动画，TVPaint Animation可以让你动用最少的资源，花费更短的时间跨越技术的障碍，把更多的时间和精力花在构思和创意上，而最大限度地达到你预期的视觉效果，非常适合有想法有创意，准备从事动画前期创作，并且有一定手绘功底的同学进行独立动画创作。

TVPaint Animation界面

二维动画软件 TVPaint Animation中的图层

在计算机动画中，"层"又称为图层。例如，在一张张透明的玻璃纸上作画，透过上面的玻璃纸可以看见下面纸上的内容，但是无论在上一层如何涂画都不会影响下面的玻璃纸，上面一层会遮挡住下面的图像。最后将玻璃纸叠加起来，通过移动各层玻璃纸的相对位置或者添加更多的玻璃纸即可改变最后的合成效果。在计算机动画中，图层就像是含有文字或图形等元素的胶片，一张张按顺序叠放在一起，组合起来形成最终的画面效果。同时，图层中可以加入文本、图片、表格、插件，也可以在里面再嵌套图层，可以将页面上的元素精确定位。Photoshop也可以利用图层来制作GIF动画。

Photoshop的工具栏　　Photoshop的图层

5.1.2 摄影表

摄影表(X-sheet)，也称律表、故事板，用来记录动画角色表演动作的时间、速度、对白和背景摄影要求，是每个动画镜头绘制、拍摄的主要依据，是动画导演编制的整个影片制作的进度规划表，以指导动画创作集体中各方人员统一协调地工作。摄影表不仅仅是对时间的理解和升华，而且直接影响在下一个动画环节绘制时的绘画分层问题，老练的原画创作者会把层分得很有条理，方便制作，也方便加动画。

动画摄影表有统一的规范和要求，一般情况下，在表头或表格侧边位置都会有片名栏、镜头号栏、长度栏等。表格主体部分包括动态列、对白列、动画层名称列、拍摄要求列等。在每一列的纵向行中，就是原画所要传达给后面工序的意图和想法，画中间画和后来的拍摄扫描都是按照这些行的思路来进行的，摄影表的这些"行"，就是我们常说的"格"，根据播放制式的不同有24格/秒、25格/秒、30格/秒等，一般一张律表会有二三秒左右，通常一张只画一个镜头。

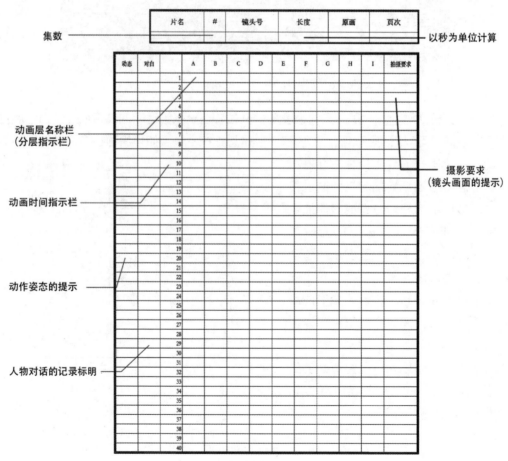

动画摄影表

5.1.3 三种动画方式

1. 逐张画法

逐张画法，就好比小学生在课本每一页的右下角画画一样，之后再把号码标记在图画上，看看会得到什么结果。也就是儿时的手翻书，是指有多张连续动作漫画图片的小册子，因人类视觉暂留而感觉图像动了起来，也可以说是一种动画手法。这种画法的特点是动作自然连贯，有即兴创作的活力。

缺点也显而易见，无法掌握镜头的时长，容易出现和前期设计冲突的情况。例如，动画角色的比例会出现忽大忽小的变形，从而影响整个作品的质量。我们儿时玩过的手翻书，实质上就是最原始的动画，而在绘制动画时，也会借由类似的方式将动画纸上下翻动，来检查每张动画的流畅度。

手翻书实质上就是最原始的动画

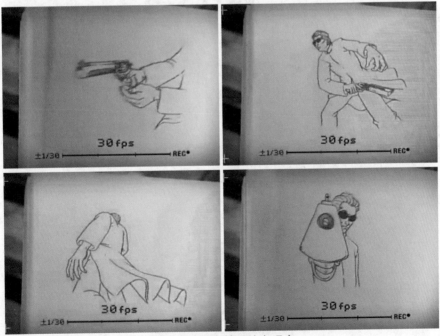

男子掏枪转身枪口冲向观众

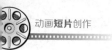

2. 原动画法

原动画法，就是先画出关键帧，然后填充中间画的画法。例如确定好小猫奔跑的关键帧，加上中间画，把关键帧和中间画重叠在一起，便得到下面的图。原动画法的优点是思路和步骤清晰明了，按照前期设计进行，效率比较高。但也有个问题，动作会失去流畅性，难免太过于刻板，缺乏创意，没有新鲜感。

猫跑步的五个关键帧

实线表示关键帧，半透明的线表示中间画

女孩蹦蹦跳跳行走的关键帧

女孩蹦蹦跳跳行走的关键帧和中间动画

3. 逐张画法和原动画法相结合

把逐张画法和原动画法结合起来使用，是比较理想的选择，可以找到按部就班和自由发挥的平衡点。具体来说，就是在动画构思和策划阶段可以选择逐张画法，首先把创作者的创意和灵感随时记录下来，积累素材。然后把这些素材整合起来，在整体上进行删减和增加，达到预期的影片效果。最后即可按部就班地进行原动画法。这样做既保证了作品的创意和灵动，又能保障动画中期和后期制作的高效率，是保证动画顺利完成的有效方法。例如，学生动画作品《怨我咯》(作者：2017届动画系学生邱斌玲、邢元婷、弥梦圆、钱雅伦、幺晨)。

动画《怨我咯》海报

下面是天津美术学院动画系2017届毕业作品《怨我咯》的创作过程记录。作品内容简介：一个天生面容丑陋的女孩，在班级生活中不仅没有自信还经常被同学欺负，是全班人嘲讽的对象。终于有一天，她忍受不了了，在影子的诱导下，开始进行"报复"，在成功地夺取到他人美丽的面容时，她似乎也过上了平静的生活，然而，这一切真的就这样结束了吗？

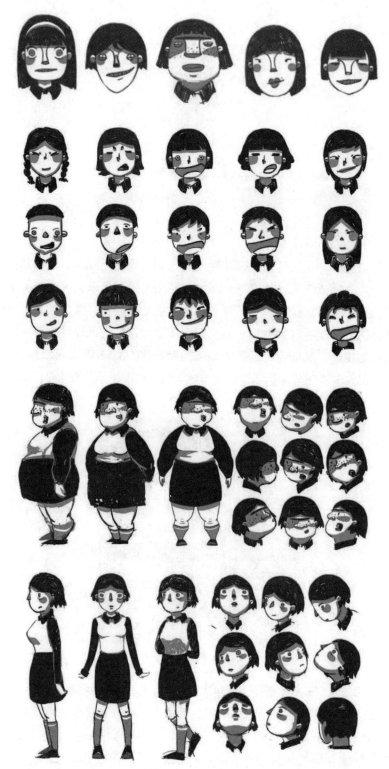

《怨我咯》的角色设计

《怨我咯》创作过程——从草稿到成片

5.2 二维手绘动画的常用工具

5.2.1 规格框

规格框也称安全框，是动画纸上画面外延尺寸的边框，在框内所作的画才有效。每一个镜头都要提供准确的规格框才能进行拍摄，一般来讲，在设计镜头画面时就要确定拍摄规格的大小。

在计算机二维动画软件(如TVPaint Animation和Flash)中，在工作区域中都会提供安全框，为创作者的动作设计或者添加字幕的位置提供参考，避免观众看到不完整或是穿帮的画面。安全框通常呈现"回"字形，由内外两个方框组成，它们不会被记录和输出。外围的大框又称动作安全区，是指超出该区域外的画面运动、转场有可能不会被完

整地显示出来。中间小的方框称为字幕安全区，表示该区域内的字幕才可以正常地显示在观众的屏幕上。安全边框的大小并不是固定不变的，一般可以通过设置来改变。

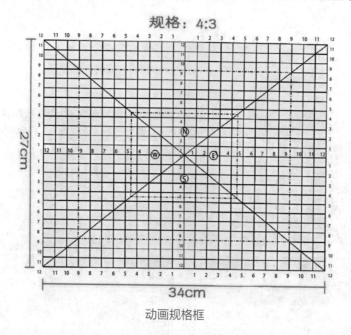

动画规格框

动画软件 TVPaint Animation中工作区的安全框

5.2.2　定位尺

在传统手绘动画工艺中，定位尺用来固定动画设计稿、动画纸、赛璐珞片和背景，使它们位置吻合，成为一个整体，方便绘画或者修改画稿。

动画纸和定位尺

5.2.3　拷贝台

拷贝台是由一个灯箱以及覆盖在上面的毛玻璃所组成，通过透光原理来帮助动画师绘制原画和中间画、描线上色、调整空间布局等，属于动画专业传统手绘的最基本设备。

LED拷贝台和课堂上经常使用的拷贝桌

5.3 二维动画短片实例：《找影子的人》

　　动画短片《找影子的人》是由天津美术学院2015级动画艺术系的李伟、周子晗、胡岚静、周侗和李秋颖五位同学共同制作完成的。这是一部计算机二维动画短篇作品，讲述了一个女孩由于在一次芭蕾舞表演中失误，从此一蹶不振，在深夜她通过回忆自己的过往、梦想的初心，重新审视自己的故事。

二维动画短片《找影子的人》

　　五位同学分工合作，从前期策划、文字剧本、分镜头剧本、角色和场景设计、原画设计、中间画、后期剪辑合成、配音配乐以及最后的输出成片，每一步都参与了制作。通过这次动画短片的制作，使他们更加了解二维手绘动画的完整制作流程，也加深了他们对于动画艺术的热爱和坚持。

5.3.1 角色设计

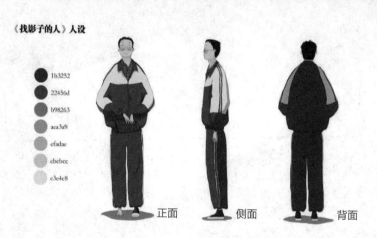

《找影子的人》男主角三视图1

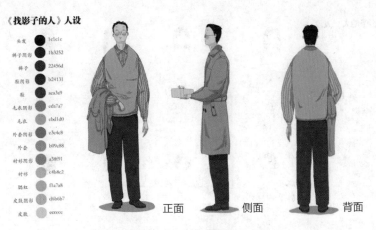

《找影子的人》男主角三视图2

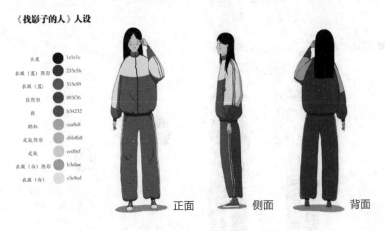

《找影子的人》女主角三视图

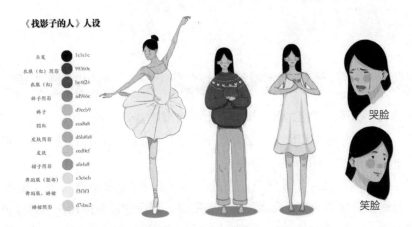

《找影子的人》女主角的服饰和表情设定

《找影子的人》人设

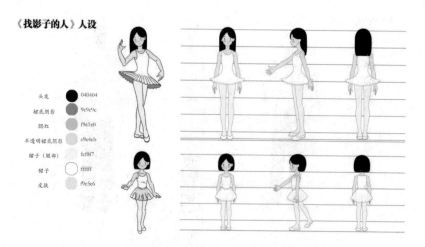

头发　040404
裙底阴影　9e9e9e
腮红　f9e1e0
半透明裙底阴影　e9e4eb
裙子（腿部）　fcf8f7
裙子　ffffff
皮肤　f9e5e6

《找影子的人》女主角身材比例分析图

《找影子的人》人设

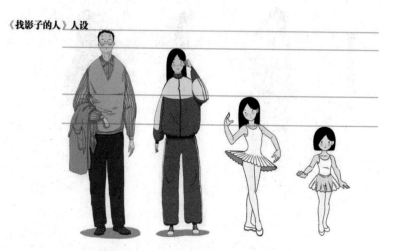

《找影子的人》所有角色身体比例对比图

5.3.2　场景设计

　　片中出现的场景可以概括为两个部分：室内场景和室外场景。室内场景的部分是在女孩的卧室，还有她的书桌和窗台；室外场景包括片头的天空和女孩站立的高楼，以及片尾女孩幻想自己翩翩起舞的高原和森林。

　　创作者从光线、颜色等画面细节，充分渲染了影片场景的氛围。开篇的一个摇镜头，画面从天空慢慢移动下来，高楼大厦尽收眼底，最后的镜头停止在带有女孩赤裸双脚的屋顶俯视角度。这个摇镜头，让观众有充足的时间思考主人公到底发生了什么事情？是什么事情让气氛如此凝重？

短片的第一个镜头，场景的设计交代渲染了影片的基本叙事氛围

影片的室内场景主要描绘了女主人公在深夜里回忆自己的过往、重新审视自己的过程，展现了她惶恐、失落、迷茫的心理状态。创作者在室内场景的光线方面做了特别的设计，忧郁的海蓝色充分地渲染了女主人公忐忑不安的心理感受，在视觉上给观者带来相应的心理暗示和心理映射。此外，卧室内道具的设计也是精彩的看点之一。例如，桌面上的物品、获得的奖杯，创作者非常用心地将不同平面上的物品进行了分层处理。这样的做法才会使物品在随着镜头慢慢移动时因为每一层的运动速度不同，产生十分逼真的效果。与此同时，观者的情绪就跟随着画面体会主人公的心境。

室内场景——卧室

场景内的道具设计进行了分层处理

片中桌面场景的绘制步骤图：设计草稿、线稿、上色、调色

《找影子的人》室外风光场景设计

5.3.3 原画设计

在《找影子的人》中，有一个精彩的片段——女孩和父亲相拥的感人瞬间，我们来看一看这部分的原画和动作设计。这个镜头是短片的高潮部分，描绘了父女之间的爱，创作者反复斟酌修改了多次关键帧，力求达到最感人的效果，中间画也十分细腻，把爸爸蹲下抱起女孩旋转的动作拿捏得有力而又温柔，动作尺度把握得恰到好处。

父女相拥镜头的原画设计

女孩舞蹈动作的原画和动画

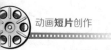
5.3.4 制作特点

《找影子的人》从前期策划到后期合成输出共耗时一个学期，主要使用的软件有二维手绘动画软件TVPaint Animation和后期合成软件After Effects。手绘动画部分通过数位板制作完成。

TVPaint Animation的使用

在完成短片后，作者找到这个制作团队，了解到这次团队创作的特点和难点：他们希望为观众呈现良好的视觉效果，因此尽力把画面画细，也花了较长的时间去考虑色彩的运用；由于故事本身发生在夜晚，所以颜色较为昏暗，如何保证在画面昏暗的前提下使画面和谐是他们考虑的重要部分，他们在影片中将蓝色设计为主色调，女孩的卧室设计了一个大大的窗户，这样方便月光进来，将画面处理得很有层次。

卧室里大大的窗户，烘托悲伤的心境

首先，人物的设计头身比例较大(约九头身)，这就造成了人物运动比较困难。其次，他们的故事经过了反复修改，其中穿插着父爱、梦想等主题，运动规律较多，如何在不失表现力的前提下将人物的动作表现出彩是他们遇到的难点之一，因此他们将镜头设置得更加多样化。

片中女主人公舞蹈时不同角度的镜头

在短片的后期制作阶段，他们将场景分层，在After Effects中进行分组调整，这样最终呈现的画面更加富有层次和多样化。后期对于营造气氛有关键的作用，例如，将女孩设置在雨天，营造一种凄冷、悲伤的感觉。后期分层的处理也使镜头更加真实，有层次感和空间感，丰富影片的视听语言，带给观者更好的视觉感受。

通过分层，场景更有层次，增加透视感和真实感

第 6 章
三维动画短片的制作

<image type="icon" /> 三维动画的制作特点

<image type="icon" /> 三维动画短片实例：《贪吃狗》

　　三维动画又称3D动画，它不受时间、空间、地点、条件、对象的限制，不同于二维手绘动画的绘画表现形式，三维动画利用软件技术能够反映真实世界的概念。近些年来，三维动画风生水起，被广泛地应用在很多领域，例如教育、科学、医疗、影视和商业广告等行业。由于三维动画的真实性、精确性和无限的可操作性，在动画表现方面尤为突出。

　　本章为大家介绍三维动画的制作特点、基本制作流程和三维动画短片《贪吃狗》的案例分析。

6.1　三维动画的制作特点

　　三维动画利用计算机软件等工具将三维物体运动的原理、过程清晰简洁地展现在人们眼前，常用工具有3ds Max、Maya等。不仅需要创作者具有良好的艺术功底，还需要掌握相关的软件知识和技能。

<p align="center">皮克斯动画作品片头的经典标志——顽皮跳跳灯</p>

　　说到三维动画，首先会想到皮克斯动画工作室，简称皮克斯，这是一家专门制作计算机动画的公司。该公司自1986年开始制作了大量经典的三维动画影片，深受男女老少的喜爱。例如，《玩具总动员》系列、《海底总动员》《超人总动员》等荣获奥斯卡最佳动画片奖的作品。《玩具总动员1》(1995年)是首部完全以3D计算机动画摄制而成的长篇剧情动画片，同时开启了三维动画的发展和兴起。

<p align="center">《玩具总动员》系列</p>

《海底总动员1》是一部由皮克斯动画工作室制作，并于2003年由迪士尼公司发行的计算机动画电影。故事主要讲述一只过度保护儿子的小丑鱼马林和它在路上碰到的蓝唐王鱼多莉两人一同在汪洋大海中寻找马林失去的儿子尼莫的奇幻经历。在路途中，马林渐渐明白它必须要勇于冒险，它的儿子已经有能力照顾自己了。

《海底总动员1》

《超人总动员》主要讲述了伟大的超人特工巴鲍伯退休后不甘寂寞重出江湖的故事。

《超人总动员》

　　和其他动画类型相比，三维动画由于其精确性、真实性和无限的可操作性，被广泛应用于医学、教育、军事、娱乐等诸多领域。在影视制作方面，用于广告和电影电视的特效制作(如爆炸、烟雾、下雨、光效等)、特技(撞车、变形、虚幻场景等)、广告产品展示等。三维动画不受时间、空间、地点、条件、对象的限制，运用各种表现形式将看不见、摸不着、拍不到的景象形象地表现出来，赋予非生命体有血有肉的灵魂、新奇的创意和真实的质感，能够给观众耳目一新的体验和感受。例如，众所周知的品牌MM豆的原创动画广告，赋予每一颗巧克力豆不同的人设和个性，创意十足，广告一出就吸引住了大众的目光。

MM豆的卡通形象

　　再如，大家都看过的哈尔滨冰纯白啤广告，三个人打开酒吧的门，就被眼前的一幕惊呆了，满屋子雪白的动物：白虎、白熊、白狐狸、白色的猴子、白色的袋鼠。面对这么奇怪的场面，三个人竟然把注意力放在了桌上的白啤上。这个意想不到的结局令观众大吃一惊，也达到了宣传产品的目的。这些动物都是三维动画制作的，效果十分逼真可爱。

广告中可爱的动物

与传统二维手绘动画相比,三维动画在角色造型和纹理材质上都更接近于现实生活。在动作设计方面,二维动画受限于角度和透视的关系,在表达复杂的动作上比较吃力,需要动画师具备深厚的绘画功底。而在三维动画中,由于三维软件中虚拟摄影机的应用,复杂的角色动作和高难度的摄影机运动都可以实现,这就大大扩展了动画创作的可能性。

随着计算机三维软件技术的进步,可以运用计算机技术创造真实的自然环境和展现幻想空间,其中三维动画在毛发的表现效果方面比二维动画更加逼真。毛发的实现是一个复杂而又富于挑战的课题。模拟毛发一方面要创建毛发的真实质感,另一方面毛发的运动要符合运动规律的基本原则。在影片中虚拟毛发,与其说是一种艺术的创作,倒不如说是对艺术和技术的双重挑战。《怪兽电力公司》中的长毛怪苏利文,它一身靓丽的毛发可谓影片的一大亮点,也是技术难点。真实的蓬松质感和随风飘逸的自然摆动都是二维手绘动画很难做到的。

《怪兽电力公司》中的长毛怪苏利文

《怪兽电力公司》中的两个反面角色——怪兽公司总裁亨利和变色龙兰道尔的材质纹理,在还原真实的基础上进行了艺术加工。

怪兽公司总裁亨利和变色龙兰道尔

三维动画有一个很显著的优势——虚拟摄影机,交互快捷的摄影机运动控制和组织画面是三维动画的特长,三维动画比二维动画在摄影机镜头控制方面更具有优势,三维

动画世界的摄影机是一个虚拟对象(不是客观存在的物质)，存在于数字虚拟的三维立体空间，它不会受到真实世界的很多限制。所以只要你能想到，就会有更多夸张、宏大、一气呵成的超炫镜头表现出来。

《超人总动员》中有大量的动作打斗场景，非常适合通过三维动画来表现，既真实又刺激。通过虚拟摄像机的使用，全方位多角度地展示了打斗的过程，使观众的情绪紧跟剧情的发展。镜头的运动主要是指推、拉、摇、移四种，通过运动方式的组合来造成运动的幻觉。其主要角色在战斗的过程中运动速度很快，镜头的运动方向跟随镜头内角色的运动方向移动，展现了他们速度的快和打斗场面的激烈。

《超人总动员》

《恶童》中的场景设计非常复杂，建筑物、街道的结构也很复杂错落，这就给影片中的摄影机运动镜头增加了很高的难度，为了表现更好的摄影机运动，创作者采用了二维和三维相结合的技术风格，人物运动使用二维技法，场景则使用三维动画完成制作。这样一来，运动镜头中的场景变化就比较容易制作了，节省了大量的人力和精力，在最终呈现效果上也十分精彩。

在恶童小黑和小白穿梭在城中打斗的动作画面中，运用了摄像机跟拍手法凸显了立体感，把真实的速度感表现出来。制作影片时使用了Texture Mapping软件，虽然是三维的立体模型，但却全方位地跟帖上手绘的图片，所以整个场景呈现出来的依然是二维手绘的效果。观众在观看时能享受到三维的立体空间感，同时也依然保持了原创者的手绘风格。在这样既大胆又细致的动画场景中，夸张的表现风格变得合理有趣。

《恶童》中的二维角色和三维场景

《恶童》中的追赶场面多角度镜头

6.1.1 三维动画的模型制作

根据前期制作阶段的角色设计和场景设计，在三维软件中创建出对应的立体三维模型。目前比较常用的三维软件中，都包含建模模块，它们的共同特点是利用一些基本的几何元素，如立方体、球体、圆柱体等，通过一系列几何操作，如平移、旋转、拉伸以及布尔运算等来构建复杂的几何造型，从而创建出用户想要的角色和场景。

Maya创建工具菜单栏

Maya中经常使用的几款基本几何体：球体、正方体、圆柱体、椎体

和二维动画的角色造型相比，三维模型更加接近现实生活。例如，逼真的皮肤、浓密的毛发和精致的服饰等。由于计算机渲染的参与，角色的透视感和体积感也更加强烈。例如，大家都熟悉的动画片《大头儿子小头爸爸》，如今也有了3D动画版，带给观众的视觉感受就大不相同。

二维手绘的版本角色比较扁平化，重在表现绘画的痕迹。3D的角色造型则更加逼真和立体，尤其是皮肤、头发、衣服的质感和材质更加有层次。可见运用的技术和手段不同，带来的视觉感受和艺术效果也不同。

2D版和3D版《大头儿子小头爸爸》的造型对比

　　《勇敢传说》中的一大视觉亮点就是主人公梅莉达公主的一头红发，她的头发也是整部动画的技术创作难点，不像二维动画中人物的头发都非常柔顺而且具有铅笔的质感和笔触。三维技术人员将梅莉达公主的头发恰如其分地表现出来，充分展现她勇敢无畏的性格特征，成为这部影片的一大亮点。

《勇敢传说》中梅莉达公主的一头红发

6.1.2　三维动画的角色表演

　　在动画中，每一个角色都是一名演员，赋予它们适当的表演可以增强角色的个性和真实感。三维动画正好可以最大限度地保证角色的真实性，增加角色的可信度，使人物形象更加饱满。三维动画故事通常围绕故事中的主要角色展开，影片中角色的表演大致可以分为语言对话、肢体动作和情绪动作。优秀的动画表演要将角色的内在本质和外在特征进行合理搭配和组合，才能加强动画的戏剧效果。动画表演课程也是必不可少的，例如，一些学校会邀请专业的武术指导来给学生亲身示范动作要领，学生也要参与其中，深入了解每个动作的运动规律和技巧，为今后的动画创作积累素材和经验。

动画表演课

　　例如，《功夫熊猫》中的主人公阿宝，它的创作原型就是熊猫。大家都知道熊猫虽然憨厚可爱，但体形庞大，行为动作都很缓慢。但在动画影片中，它却化身为一个呆萌的武林高手，这是现实中不可能发生的事情。但影片通过三维技术向观众呈现了一只笨拙的熊猫立志成为武林高手的故事，其中的角色表演功不可没，既真实又生动，仿佛这个故事真的存在。

熊猫阿宝的动作表演，灵活自如，武功盖世

影片中的特写镜头是视距最近的镜头，由于视距近，取景范围小，画面内容单一、集中、突出，把所表现的对象从周围环境中凸显出来并放大，因此可以造成强烈和清晰的视觉形象，得到强调的效果。主要功能是放大局部和细节，刻画角色的内心世界，洞察他们的心理活动，反映角色当时的心态和情绪。它既可通过眼睛的顾盼、眉梢的颤动以及各种细微的动作和情绪的变化揭示人物的心灵，也可把原来不易看清或容易忽视的细小东西加以突出，赋予生命，或借此刻画人物、烘托人物情感。

《功夫熊猫》阿宝的表情特写

6.1.3　三维动画的场景设计

场景设计的目的是为影片服务，创造陈述故事和塑造角色的时空造型艺术。在三维动画中，场景设计的优势在于最大限度地还原真实场景，因为三维软件可以模拟真实的质感和材质，例如沙漠的颗粒感、高楼大厦的玻璃反光等，这些小细节都使得创造出的场景更加接近于现实生活。

三维动画除了可以模拟现实生活中的物体和景象外，它的另一大优势是可以构建逼真的虚拟世界，让不可能成为可能。例如，在《蜘蛛侠：平行宇宙》中，缤纷缭乱的撞色，真人拍摄难以实现的花式特效打斗，众多蜘蛛侠的集结构成这部影片。片中的蜘蛛侠分属于不同的时空，他们所处的场景和环境都要靠三维动画来制作，片中的场景设计充满未知和科幻，恰当的场景设计不禁让人觉得如果蜘蛛侠们真的存在，他们一定生活在这样的环境中。

《疯狂动物城》中的场景基本上都是虚构的，这就加大了场景设计的难度。"我们做了大量的研究，动物会喜欢什么样的建筑风格呢。我们探索了一些概念，但很快我们就意识到必须找到'人'和'动物'之间的平衡(有机的、自然的、创造力的)。我不想让这个环境看起来太'科幻'，我希望每个观众感到惊艳的同时很亲近它。"这是主创人员在场景设计方面的考量。事实也证明了《疯狂动物城》的场景设计非常成功，达到了既逼真又卡通的视觉效果。

《蜘蛛侠：平行宇宙》中的虚拟场景

《疯狂动物城》中的部分场景设计

　　三维动画中光、影、空间的运用，能在视觉上形成复杂多变的场景。场景造型设计还应具有统一性。造型要素要统一整合，形成和谐美感。场景造型应消除琐碎细节，注重单纯特质，以精简要素表现形态效果。例如，《海底总动员》中海滨场景的深蓝和淡蓝色彩，给人一种心灵的安详、洁净与愉悦。片中主人公奔入水中寻找父母那一刻的场景设计，层次复杂，但色调统一和谐。

《疯狂动物城》片尾庆典舞台的场景设计

《海底总动员》中的场景

6.1.4　三维动画的制作流程

和其他动画形式相同，三维动画的前期制作也需要编写剧本、设定角色和场景、设计分镜头脚本、前期配音和制作故事板。到了中期，三维动画需要建模、材质贴图、设置灯光、制作动画和分层渲染，然后进入后期合成、配音配乐，最终输出三维影像。

1. 建模

根据前期的角色设计，利用三维软件在计算机中建造出角色的三维模型。下面是学生作品《童话镇》中的角色模型和场景模型。

2014级张蓉动画作品《童话镇》的角色模型和场景模型

2. 材质贴图

为模型赋予真实生动的表面特征，具体体现在物体的颜色、反光度、透明度、自发光以及粗糙程度等特征上。例如，《疯狂动物城》中兔子警官朱迪开的警车挡风玻璃的反光、树懒"闪电"开的汽车的车漆质感，这些材质的细节都是靠三维软件的材质贴图完成的逼真效果。

《疯狂动物城》中的物品质感

3. 设置灯光

目的是最大限度地模拟自然界的光线类型和人工的光线类型。例如，《飞屋环游记》中的模拟室内灯光，两个小朋友躲在帐篷里，手电筒是唯一的光源。模拟室外灯光，夫妻二人外出郊游，灯光设置为太阳光源。

模拟室内光源(手电筒)

模拟室外光源(自然光)

4. 制作动画

根据前期的分镜头剧本设计，在三维动画软件中运用已经制作好的模型制作出一个个的动画片段，也就是一个镜头。

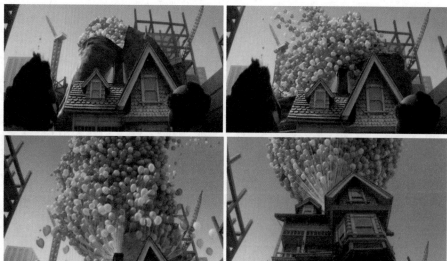

《飞屋环游记》中小屋升起那一刻的动画截图

5. 分层渲染

利用三维动画软件中的渲染工具，按照镜头顺序输出所有镜头。

Maya渲染参数设置

Maya实时渲染视图

需要注意的是，按照镜头或者场景的顺序命名好渲染出来的图片，这是非常重要的一步。清晰地整理好渲染文件素材，才能为接下来的后期制作打下良好的基础。同时一旦发生渲染错误，也方便查找损坏文件，可以节省大量的时间和精力。

SHOT_01	dog_col_0099.	plane_col_0099.tga	shadow_dog_0099.
SHOT_02	dog_col_0100.	plane_col_0100.tga	shadow_dog_0100.
SHOT_03	dog_col_0101.	plane_col_0101.tga	shadow_dog_0101.
SHOT_04	dog_col_0102.	plane_col_0102.tga	shadow_dog_0102.
SHOT_05	dog_col_0103.	plane_col_0103.tga	shadow_dog_0103.
SHOT_06	dog_col_0104.	plane_col_0104.tga	shadow_dog_0104.
SHOT_07	dog_col_0105.	plane_col_0105.tga	shadow_dog_0105.
SHOT_08	dog_col_0106.	plane_col_0106.tga	shadow_dog_0106.

按照镜头顺序排列整理好的渲染文件

6.2 三维动画短片实例：
《贪吃狗》

《贪吃狗》是一部三维动画短片，描述了一只可爱又贪吃的宠物狗的形象。这部独立动画短片从前期构思到制作完成共花费了创作者将近10个月的时间，其中建模、绑定骨骼、动画制作都是在Maya中完成的，后期的合成剪辑用的是After Effects。

三维动画短片《贪吃狗》

6.2.1 角色设计

《贪吃狗》这部动画的主人公就是这只可爱的宠物狗，创作者以现实生活中的腊肠犬作为原型，在此基础上进行了艺术加工，缩短了它的身长，这样做有利于中期制作动画。因为太长的身体会导致绑定骨骼更加复杂，加之腊肠犬的四足都比较短，这样的特征就导致了它无论是奔跑还是转圈，在动画制作上都是很大的技术难点。因此创作者在创作前期的角色设计方面做了相应的调整，有利于后续动画的制作。

真实腊肠犬和动画角色腊肠犬造型设计

下面是腊肠犬模型四视图——左上：顶视图；右上：透视窗口；左下：前视图；右下：右视图。

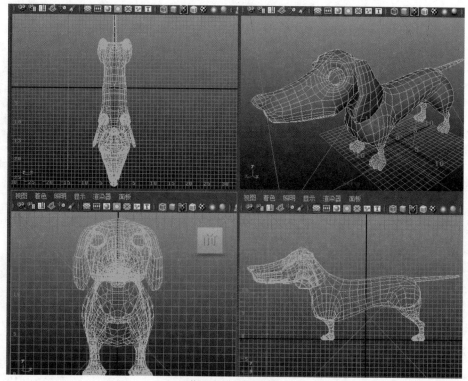

腊肠犬模型四视图

下面分别是腊肠犬模型细节图：耳朵、尾巴、面部、爪子。

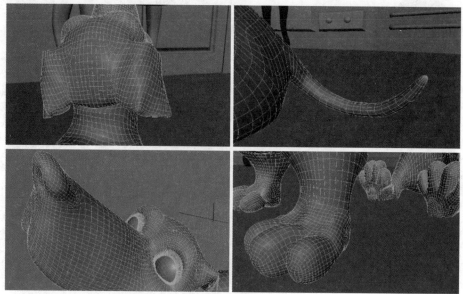

腊肠犬模型细节图

在腊肠犬皮肤的制作上，由于硬件和技术的限制，无法完成很逼真的皮毛效果。创作者采用了绘制贴图的方法，也达到了很好的效果。皮毛的颜色渲染为稍微油亮的光泽感，为了表现这只宠物狗的伙食很好，被主人喂养得很富态，同时也突出了它贪吃的习惯，角色造型也比较饱满，正好呼应动画的主题。

腊肠犬皮毛和口腔内部贴图

腊肠犬的手绘材质贴图最终渲染效果图

由于短片镜头的视角集中在桌子下面，一家三口只有下半身出现在画面中，所以这一家三口的角色设计也是只有下半身坐在椅子上的造型。身为一家之主的爸爸是一个腿细肚子却很大的中年男子，妈妈是个在家也要穿高跟鞋的爱美家庭主妇，小男孩则是胖嘟嘟的可爱形象。

腊肠犬造型　　　　　　　　　　　　　爸爸造型

妈妈造型　　　　　　　　　　　　　　男孩造型

6.2.2 场景设计

故事发生在一个三口之家的厨房里,创作者为了突出主人公腊肠犬可爱贪吃的形象,把镜头的取景范围缩小到餐桌下面。这样的景别能使观众更加清晰地观察到腊肠犬的动态和动作,同时也表现狗和这一人的互动。在家具的设计上,创作者选取了温暖又朴实的风格,鲜艳的地毯占据了画面的大部分空间,餐桌和椅子也是最常见的木头材质,和柔软的桌布材质结合得恰到好处。后景层的橱柜,选用了区别于前景景物的暖色调——蓝色,使整体画面更加和谐自然。

厨房场景的搭建

场景的最终渲染图

在短片的高潮部分，创作者采用了一家三口的主观视角，表现贪吃狗的贪婪模样，形成连续镜头，构成了重复调度，加强了观众的视觉刺激。

爸爸视角　　　　　　　　　孩子视角　　　　　　　　　妈妈视角

在家具的选色方面，为了统一短片轻松活泼的整体风格，场景内的地毯、橱柜、人物的服饰都采用了相对明亮鲜艳的颜色。

橱柜、抽屉、木门、地毯和桌布的手绘材质贴图

6.2.3　动作设计

在完成腊肠犬的三维模型之后，就要开始创建骨骼了。和人类的骨骼不同，狗是四足动物，更加复杂。狗的骨骼可分为中轴骨骼和四肢骨骼两部分，中轴骨骼由躯干骨和头骨组成，四肢骨骼包括前肢骨和后肢骨。不同品种的狗的头骨形态变异很大，有的头型狭而长，有的头型宽而短。因此创作者在前期制作时，做了大量的图片研究和实验，最终完成骨骼的创建。

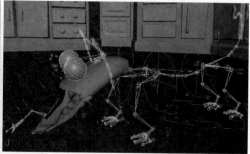

腊肠犬的骨骼创建

骨骼创建好之后，对三维模型进行蒙皮(三维软件中，在创建的模型基础上，为模型添加骨骼。由于骨骼与模型是相互独立的，为了让骨骼驱动模型产生合理的运动，把模型绑定到骨骼上的技术叫作蒙皮。)接下来开始创建控制器，这里说的"控制器"，就是把骨骼牵连到控制器上，让控制器来控制骨骼，骨骼控制身体，这样直观地看就是控制器在控制身体。再通过调节控制器的关键帧，达到驱动模型的效果。在短片中，腊肠犬的控制器主要分布在头部、躯干和四肢这几大部分，负责控制角色的大幅度动作和运动，例如跑、跳等。

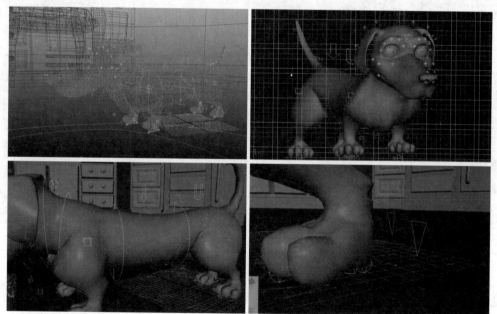

腊肠犬模型的全身控制器

除此之外，腊肠犬的动作表演还体现在面部表情上，这就涉及细微肌肉的控制器设定。创作者经过多次试验和测试之后，最终选择在腊肠犬的面部，尤其是眉弓的位置添加了多个控制微小肌肉的控制器，为了使角色的面部表情更加传神和生动，还给角色的眼球和尾巴也添加了控制器，争取达到最好的动画表演效果。

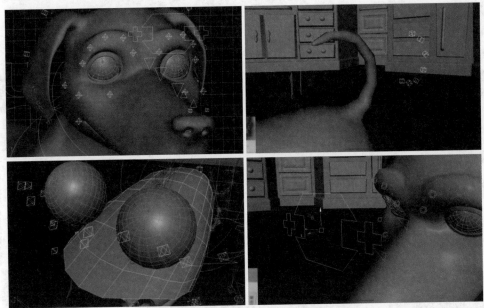

腊肠犬的面部、尾巴、眼球的控制器设定

创建好所有的控制器之后，即可根据前期的分镜头设定关键帧制作动画。在这部短片中，主人公是一只可爱的腊肠犬，从片头就开始撒娇卖萌，动作不断，因此动画制作的工作量还是很大的。

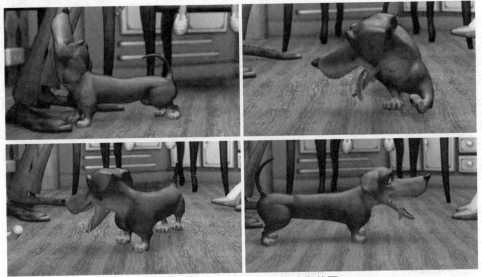

腊肠犬跑来跑去要东西吃的动作截图

6.2.4 制作特点

这部三维动画短片是创作者一个人独立完成的，难度和工作量可想而知。这部动画

最大的难点在于主角腊肠犬的部分，因为相对于人物角色，四足动物的运动规律、动作习性和行为特点都比较生疏，了解得不是很透彻。所以创作者在动画策划和前期制作时，就要将问题考虑进去，做好大量的准备工作，才能确保中期和后期制作的顺利进行。

前期收集相关素材

在制作动画前，创作者对四足动物的运动规律进行了详细的学习和了解，四足动物最常见的运动形式就是行走和奔跑。一般四足动物常见的走路特征是：四条腿单侧两分、两合，左右交替完成一步(也称后脚踢前脚)。脚向后再抬起，单侧的两只脚落地有一个先后的时间差。在腿部运动的同时，头部也会随着脊椎上下略微有起伏。走步时由于腿关节的屈伸运动，所以身体稍有高低起伏。从俯视角度观察，肩部线和臀部线成交替向前的状态，身体也随之扭动。

小猫行走的关键帧

创建不同种类的控制器也是短片制作的一大特点，作者尝试建立了很多控制器，对角色的动作进行了大量的试验，中间遇到了各种各样的问题，例如，模型穿透、活动僵硬、不能达到预期设定的动作等。最终选择了控制躯干的控制器和控制肌肉细节的控制器。

<div align="center">绑定测试阶段</div>

制作完动画之后，就要输出所有的镜头和场景的图像。为了方便查找渲染损坏的文件，作者采用分段式渲染的方法，把一个镜头中的图像以每50张为一组进行渲染。在这个过程中一定要标注好每个文件夹的名称，以免出现图像顺序错误，这会严重影响后期制作的进度，浪费大量的时间和精力。

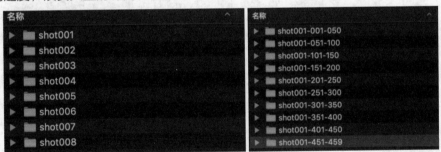

<div align="center">镜头1的渲染文件夹</div>

最后一步，把渲染好的图片文件放在After Effects中进行剪辑合成，再进行适当的图层调整和特效制作，最终输出视频文件。

第7章
定格动画短片的制作

 定格动画短片的制作特点

 定格动画短片实例：《陆壹》

7.1 定格动画短片的制作特点

　　定格动画又称停格动画，这种动画形式的历史和传统意义上的手绘动画一样悠久，甚至更古老，是动画发展史上辉煌的一部分，对动画发展尤为重要。例如，《闹鬼的旅馆》（1907年出品，作者：斯图尔特·布莱克顿）中，一把小刀在自动切香肠，仿佛被一只看不见的手操纵着。在1907年出品的《奇妙的自来水笔》中，一支自来水笔在自动书写。

　　《鬼妈妈》是一部2009年出品的定格惊悚奇幻动画电影，影片主要讲述卡洛琳是一个充满好奇心的女孩，她在新家里发现了一扇神秘的门，通过那扇门，她进入了一个与现实平行的世界。

《鬼妈妈》的制作花絮

　　早在1910年，俄国一位艺术家斯塔列维奇开始尝试把昆虫标本作为角色模型，为其拍摄定格动画，这种影像形式的出现使观众备感新奇，由此定格动画诞生并流传开来。此后出现了大量的优秀定格作品，例如《孔雀公主》《神笔马良》和《阿凡提的故事》等优秀作品，至今还令人记忆犹

《孔雀公主》

新，成为中国动画史上的经典之作。

《神笔马良》

《阿凡提的故事》

7.1.1　定格动画的概念和特点

　　首先，什么是定格动画呢？定格动画是通过摄影机把物体一格一格地拍摄下来，每一格都做了细微的运动，然后把它们连起来播放，就产生了动态的影像。我们通常所说的定格动画大多是由黏土偶、木偶或混合材料制作的角色来演出的。例如，蒂姆·波顿的《圣诞夜惊魂》《僵尸新娘》，皆为定格动画的经典作品，深受观众的喜爱。

　　《圣诞夜惊魂》是好莱坞第一部全长度的模型动画，也是一次典型的动画复古尝试。该片全由陶土模型拍摄而成，道具制作工程极其浩大。

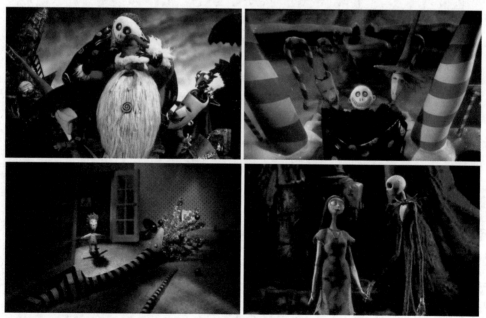
《圣诞夜惊魂》

　　不同于传统动画和计算机动画的商业性，定格动画属于比较小众的制作手法，大多出现在高校的学生创作和专业学术研究领域。作品大多风格独特、主题新颖、制作材料大胆，

完全突出创作者个人艺术风格，不受市场和经济利益等元素的干扰，比起那些商业化的动画作品，真的是创意出色，让人期待。例如2005年上映的人偶动画影片《僵尸新娘》。

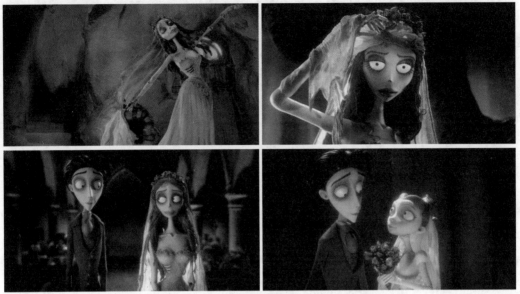

《僵尸新娘》

《功夫兔与菜包狗》（中国传媒大学出品）讲述了主人和狗一次又一次地想方设法抓住兔子却屡屡战败的故事。动画采用了二维与定格相结合的方式制作，创意十足。

《功夫兔与菜包狗》

定格动画影片《西葫芦的生活》，改编自法国作家吉尔·帕里斯的小说《一个西葫芦的自传》。故事以主人公西葫芦的遭遇为主线，讲述了孤儿院中孩子们成长的点点滴滴：他们如何相互接纳，如何融入彼此，在经历挫折之后重拾温情。

《西葫芦的生活》

定格动画作为一种独特的动画形式，不同于传统手绘动画和计算机动画，具有以下几个特点。

1. 材料运用的真实美感

由于定格动画以实物材料作为动画对象，所以具有独特的真实美和原始美。艺术家通过对材料进行加工，赋予它们生命和灵魂，变成一个个有血有肉的演员，在影片中更是栩栩如生。

原始材料的质感和肌理也为定格动画增加了自然淳朴的气息，使其透射出满满的亲和力，比其他形式的动画多了一份现实的亲切感，例如定格动画《了不起的狐狸爸爸》。

定格动画《了不起的狐狸爸爸》中，狐狸真实毛发的表现

定格动画《了不起的狐狸爸爸》中，坚硬的岩石和洪水的画面

2. 手工艺术的视觉美感

在定格动画中，大到复杂的场景，小到微观的道具，都是由艺术家亲手制作完成的，这个过程离不开手工技艺的辅助，例如定格动画《鬼妈妈》。定格动画的精华和魅力之处就在于其他动画形式无法比拟的手工艺术价值。任何一个角色造型都是独一无二的手工艺术品，是创作者的心血和艺术表达。

定格动画《鬼妈妈》的模型制作，每一个零部件都是手工制作完成的

例如，黏土定格动画《玛丽与马克思》，全片并无令人炫目的视觉特效和高端技术，其中人物的造型也不是完美无瑕，而正是动画师留下的指纹痕迹这些看似瑕疵的地方，才是影片的魅力所在，散发着浓浓的手工制作的韵味，使观众联想到儿时玩泥巴的经历，让人感觉到真实和温暖。

《玛丽与马克思》开头画面中的每一个小道具都蕴含着创作者的心血

3. 表现手法的视觉美感

定格动画具有独特的视觉美感，很多的优秀定格动画在表现形式上都借鉴了传统艺术和民族风格的特征，引起观众的共鸣。

从20世纪50年代到80年代，我国的定格动画在表现风格上进行了大胆的探索和尝试，主要借鉴了民间美术和传统工艺的创作元素，例如水墨、版画、木偶、皮影、年画、剪纸、折纸等，从而创造了木偶片、剪纸片、水墨片等定格动画表现方式。

例如，经典水墨动画《小蝌蚪找妈妈》是上海美术电影制片厂1960年制作的中国第一部水墨动画片，是水墨画和剪纸艺术的完美结合，形成了中国动画特有的风格。《猴子捞月》是上海美术电影制片厂在1981年创作的，短片运用了中国传统手艺文化之一的"皮影"，成为最得皮影精髓的剪纸片。

《小蝌蚪找妈妈》

《猴子捞月》

7.1.2 定格动画短片的基本类型

我们以定格动画的材料为依据，将定格动画大致分为黏土动画、实物动画和木偶动画。

1. 黏土定格动画

和其他制作材料相比，黏土更具有造型和变形的功能，给人带来一种独特的视觉感受。还有很重要的一点，艺术家在创作过程中有意或无意残留下的指纹痕迹和角色稍显稚嫩的表演动作，都反映出原始的自然美和返璞归真的意境，极具亲和力。

说到黏土动画，就不得不提世界顶尖的英国阿德曼动画公司了。《超级无敌掌门狗》是阿德曼公司的代表名作，讲述了一只名叫Gromit的狗和它的主人一起经历的奇特冒险。影片以鲜明的英国风格、可爱的造型设计、轻松幽默的故事情节和精致的拍摄质量著称，一经推出就受到瞩目。还有2000年出品的《小鸡快跑》，也深受大朋友和小朋友的喜爱。

《超级无敌掌门狗》

《小鸡快跑》

2. 实物定格动画

实物定格动画是通过拍摄现实生活中的物体位移从而形成的动画作品。实物动画的艺术魅力在于创作者试图赋予真实世界中那些无生命体以灵魂，塑造它的性格，以拟人的形式栩栩如生地呈现给观众。

《鳄鱼街》就是一部实物定格动画，改编自波兰作家布鲁诺·舒尔茨的同名短篇小说，1986年被英国奎氏兄弟拍摄为定格动画，该片进一步将有机材料和机械物体做了混合使用。在整个影片情境上，短片大量取材原作中对鳄鱼街的描写，铁锈、螺丝、灯泡、没有眼睛的塑料人偶、玻璃等，塑造出破败工业城市的形象。

《鳄鱼街》

定格动画《鳄梨色拉》新鲜有趣又极具创意，短片中导演PES将各种物品变身为食材，如同主妇们做菜一般，完成了准备食物、搅拌食物的过程，而后，一堆筹码与菜一起被摆上盘，传统南美洲"大餐"就此完成。本片荣获第85届奥斯卡最佳短片提名。

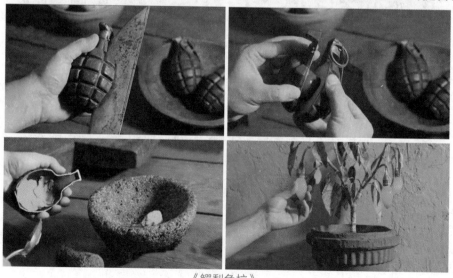

《鳄梨色拉》

3. 木偶定格动画

木偶动画中的角色以木材为主，同时也辅以石膏、橡胶、塑料、钢铁、海绵和金属丝等制作。拍摄时将一个动作依次分解成若干个环节，并逐格拍摄下来，通过连续放映而还原为活动的影像。

木偶动画和一般意义上的动画片不同，从材质上很好区分，主要是由木偶戏发展而来。那些木偶角色，每一个都活灵活现，生动可爱，在荧幕上一举手一投足之间都散发着创作者的心血。20世纪中国经典木偶动画，几乎全部是由上海美术电影制片厂出品的，例如1982年的《曹冲称象》等。

《曹冲称象》

7.1.3 经典定格动画作品赏析

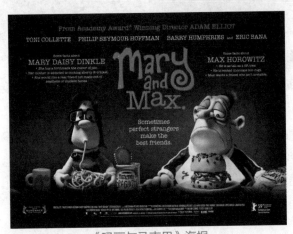

《玛丽与马克思》海报

　　《玛丽与马克思》是一部2009年出品的澳大利亚黏土动画，是圣丹斯电影节开幕大作。"50人团队，132 480张画面，6台数码相机，10个动画组，7个拍摄组，2位服装设计师，147位裁缝，212个黏土人，133个场景，475个微缩道具，1 026张不同的嘴，886只手，394个瞳孔，38个黏土灯泡，808个泡茶袋，632个黏土模具"，相信通过这样一组数字，大家就能够体会到制作定格动画的工序有多繁复。

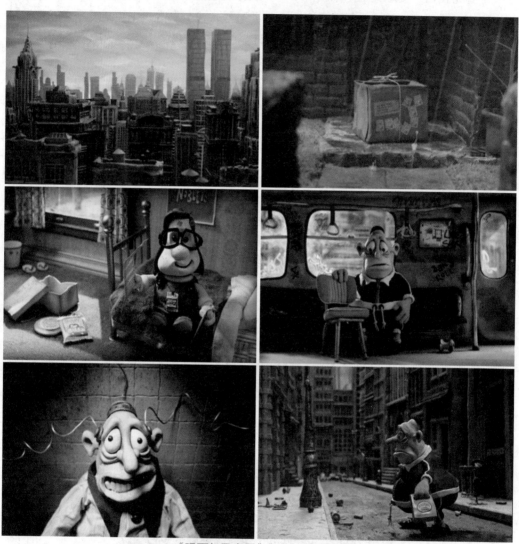

《玛丽与马克思》部分镜头赏析

　　影片中的道具都规定了一种风格——"矮胖敦厚又晃晃悠悠的"。没有任何可套用的准绳，所有的东西都是纯手工制作。最后也使用了极少的计算机生成图像。在影片中每一种视觉元素都是手工制作，然后用摄影机拍摄记录下来，最大限度地保留手工制作的淳朴，与当时流行的特效技术形成强大的反差。

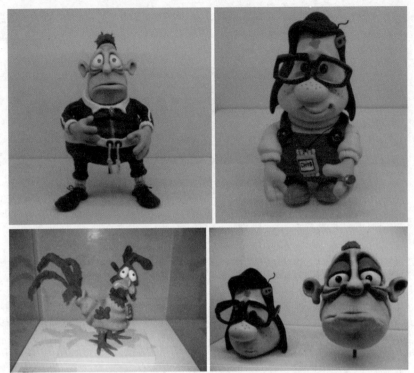

《玛丽与马克思》的人物设计可爱、呆萌

从最初的构想到影片拍摄完毕，一共花费了五年时间。整部影片非常出色，没有明快鲜艳的色彩，也没有绚丽高端的特效技术，却能够把人物塑造得如此柔和温暖，让观众看到了人与人之间最本真、最质朴的交流。

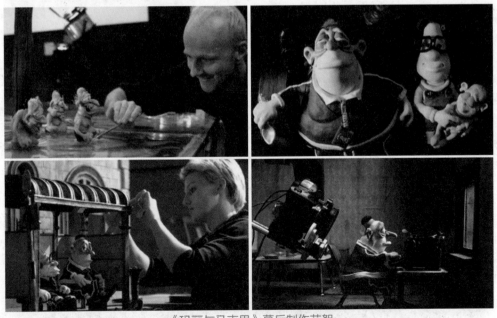

《玛丽与马克思》幕后制作花絮

7.2 定格动画短片实例：《陆壹》

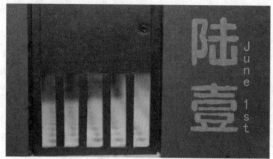

动画短片《陆壹》(作者：2014级 曾卓文)

7.2.1 角色设计

《陆壹》的创作灵感来源于作者儿时的一段经历："一场父母不在家的大暴雨，让我第一次感受到恐惧和无助。"故事以2003年的"非典"时期为背景，当时人心惶惶。2003年正值中国的羊年，便以羊作为故事的角色，故事共有两位主人公，分别是母亲和儿子。

　　　　羊孩子的前期设计三视图　　　　　　　　　　羊妈妈的前期设计三视图

在人物形象设计方面，为了加强孩子的天真无邪，创作者刻意把儿子的头型设计得更加圆润饱满一些，身体设计得稍微偏瘦一点，突出小孩的特征。母亲的造型则选择了当时比较流行的卷发，但因为模型制作过程遇到了困难，未找到更适合的材料，也是创作者感到比较遗憾的地方。在小羊模型的材质选择方面，为了还原毛茸茸的感觉，选择了羊羔绒布。

　　　　羊孩子的角色造型　　　　　　　　　　　　羊妈妈的角色造型

小羊儿子模型的骨架制作

7.2.2 道具制作

为了体现一个朴素的家庭，创作者并没有把道具设计得非常华丽，衣服也是选用普通素色的布料制作完成的。家具的样式大多数是参照家里小时候用过的一些家具，在买了红木、黄花木以及松木进行尝试后，创作者最终选择大部分家具以松木为制作材料，少部分家具以黄花木为材料。松木相对其他两种木料更容易塑形，而红木却是最难塑形，所以放弃了红木。

道具椅子的制作

其他木制家具的模型

　　墙体和地板选择亚克力板作为制作材料，用美工刀刻出地板的感觉，为了制作出年代感，在刻出地砖时刻意把地砖破损的角也刻出来。而颜料用的是丙烯颜料，上色分为两个步骤，第一步上固有色，第二步等固有色风干后用调好的黄色大面积地涂上，这样陈旧的颜色感就出来了。地板反光的质感用上光油覆盖，会形成一层薄薄的透明胶体，这种薄薄的胶体可以还原反光的陶瓷质感。最后用泥土混合沙子在制作好的地板上轻轻摩擦，陈旧的地板质感就出来了。

《陆壹》场景细节实拍图

作品中最难还原的就是金属制品，儿子房间里窗户和床都是金属质感，这两个道具的制作材料创作者选用了亚克力板、漆包线、塑料片和纸胶带，硬的部分用亚克力板，软的有造型的栏杆则是用漆包线，塑料片充当玻璃。为了统一颜色，选择用纸胶带把所有小部件包好，等用胶水粘好后喷漆，出来的效果还是挺真实的。

片中部分道具细节实拍图

7.2.3 动作表演与拍摄

在摆拍角色动作方面需要非常细心。例如，在细小的场景里，为了避免手碰到场景里的道具，可准备几根竹签和镊子来调整动作。场景里不需要互动的道具在拍摄前要用胶水或者双面胶固定。

创作者正在进行动作调整和摆拍

调整动作时要注意动作的节奏，遵循运动规律，这需要观察和留意生活。例如，在片中下雨时狂风吹动窗户这一画面，创作者通过大量观看台风灾害的视频掌握了在狂风中窗户的运动规律，风在城市里的环境会因为一些物体的阻挡而形成不同的气流，所以会有忽大忽小的风影响着窗户的运动，窗户会受这些风时快时慢地撞击。还原现实不仅在场景上，人物的动作、物体的运动都需要贴合生活中的现实规律。

片中狂风吹动窗子的场景

在灯光方面，没有采用常规的三点布光法，而是根据相机里所呈现的画面来手动调整光源的位置，当然也要遵循空间的客观条件。设定好一个主要的光源（不可变更）、自然环境光（可随意变更，但要注意合理性），主光源过于强烈时，可以在灯光上面盖上纸张减弱灯光强度，灯光颜色可以买色卡罩在灯具上，调整到最理想的色彩效果。在相机镜头方面，可用定焦镜头和常规的24~105mm镜头切换用，特写可用微距镜头。三脚架方面则一定要选择多功能性的，例如带有滑轨的，会更方便拍摄有摄影机移动的镜头。

短片中的灯光画面，很好地渲染了小羊恐惧、慌张的心理状态

7.2.4 后期制作

在后期阶段主要利用Photoshop和After Effects这两个软件。Photoshop主要用来修掉用于支撑角色摆拍动作时使用的一些辅助工具，例如钢丝、绳索等。After Effects用于合成所有的镜头，调整和剪辑镜头，添加音乐和音效，最终输出成片。

为了方便固定角色，会用到一些辅助工具，这些都需要在后期处理掉。例如，图中小羊脚上固定摆拍动作的黏土，后期都要用软件处理掉。

在《陆壹》中，创作者刻意调整了画面的色彩饱和度和对比度，营造一种灰暗压抑的气氛。在声音方面，为了营造一种真实的气氛，加入了一些邻居活动的声音，例如路过门口的路人咳嗽声，暴雨前的汽车鸣笛声和飘落的纸张声。

《陆壹》中的角色小羊

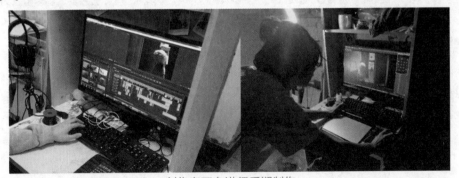

创作者正在进行后期制作

第8章

动画短片的后期制作

- 动画的后期剪辑
- 动画短片中的声音

动画的后期制作是动画短片制作的最后一个大环节，直接关系着前期和中期制作的最终呈现效果。在后期制作阶段，首先提升画面的质量和视觉效果，然后通过后期的合成剪辑对影片进行二次创作，制造更多的惊喜和亮点。因此动画短片通过后期制作能够更加明确影片所要传达的意图和信息，通过精巧的画面设计、画面表达，突出强调影片的内在价值和内涵。

8.1 动画的后期剪辑

动画的后期制作是动画创作中的最后阶段，也是极其重要的一个环节，在计算机技术迅速发展的今天，动画后期的制作越来越依靠各种后期软件来实现。目前比较常见的后期软件有After Effects、Premiere、NUKE等。NUKE是一款数码节点式合成软件，在数码领域，NUKE已被用于近百部影片和数以百计的商业广告和音乐电视制作。

从左至右依次是After Effects、Premiere、NUKE

8.1.1 后期剪辑的作用

在影视动画领域，后期制作最重要的作用就在于对前期和中期动画素材的再创造，换句话说，就是对现有的动画作品结构进行优化和发展，有助于实现动画作品的升级和突破。正是借助于后期制作阶段的再创作，提升动画作品的整体内涵和艺术价值。

在后期剪辑中，"一千个读者，就有一千个哈姆雷特"，也就是说相同的动画素材，一千个导演就会剪辑出一千个不同的动画影片。可见，动画后期的合成和剪辑不仅仅是简单的技术工作，也是导演艺术功底和审美底蕴的集中体现。具体体现在以下几个方面。

1. 深化情绪表达

动画中的情绪表达主要包含两个方面：动画角色的情绪表达和整体画面氛围的情绪表达。通过后期制作能够加强影片整体的情感传达，同时还可以把握影片情感主线，从而达到突出故事主题和传达创作者情感的目的。

例如，迪士尼公司经典动画《灰姑娘》中，当灰姑娘穿上水晶鞋和王子翩翩起舞时，音乐非常欢快，画面集中在灰姑娘表情细节的特写，表现出此刻灰姑娘无比欢乐兴奋的情绪。画面中的王子和灰姑娘一见倾心，画面配合着背景音乐，与歌词相呼应，营造了无比浪漫梦幻的童话氛围，影片的感情价值得以进一步升华。

《灰姑娘》中公主和王子翩翩起舞的镜头

2. 优化视觉效果

动画影片的视觉效果是观众最直观的看点，而动画中大部分的视觉效果都是通过后期制作阶段来实现的，不断完善影片的画面质量也是后期制作的重要内容。

例如，三维动画《冰雪奇缘》中的场景画面，美丽的冰雪世界，需要通过后期软件的调整最大限度地表现出冰雪晶莹剔透的质感和透亮。冰面特殊的材质经过阳光的折射和反射等的作用，在画面上的颜色变化也需要在后期制作阶段优化并呈现出来。除此之外，女主人公艾莎的一些魔法效果和特效也同样需要在后期进行完善，才能保证最终给观众呈现出最佳的影片效果。

三维动画《冰雪奇缘》中的冰雪场景

三维动画《冰雪奇缘》中主人公施展魔法的特效画面

3. 突出角色形象

角色是一部动画的灵魂和主要承载者，动画角色基本在前期已经设定好，后期制作阶段是角色形象得以提升的关键所在。例如，角色相关的背景音乐、特效画面等组合的目的都是更加突出角色的性格和特征。

动画影片《白蛇：缘起》在中国民间传说《白蛇传》的基础上有所创新，讲述了白蛇白素贞在五百年前与许仙的前身阿宣之间一段刻骨铭心的爱情故事。在影片开头，女主人公白蛇通过一串连续的身体局部特写(身体、脸部、眼睛)登场，充分地描绘了白蛇的婀娜多姿，同时也引发了观众的好奇心，营造了白蛇出场的浓浓神秘感，为接下来的剧情做了充分的情绪和氛围铺垫。

《白蛇：缘起》的开篇

4. 加深故事情节

后期制作对故事情节的深化具有重要的推动作用，特别是能够把握观众情感的关键点，从而产生情节与情感的共鸣，提升影片动画作品的整体价值与影响力。

下面是《驯龙高手》中男主角骑龙飞行的一段精彩镜头，通过后期全方位、多角度地合成剪辑，其中包含仰视、俯视、远景和特写等一系列景别和拍摄视角的变化，让观众坐在影院里随着主角的主观镜头有种坐"过山车"一般的真实感，那种扑面而来的冲击感常让观众不自觉地躲开，视觉冲击很强烈。

《驯龙高手》中男主角骑龙飞行的一段精彩镜头

8.1.2　后期剪辑的基本流程

剪辑的步骤没有一定之规，不同的人有不同的工作习惯，但是工作流程和思路上没有太大差别。

1. 整理素材

这里所说的素材也就是前期和中期制作完成的有效镜头、音乐、音效等素材，在这个过程中要对素材进行大致的筛选和标记，标记好自己心中比较满意的镜头或是某一场戏。如果对这一个镜头有什么样的想法一定要随时用笔记录下来，保存下创作灵感，学会捕捉那些点点滴滴的创意。

2. 粗剪和调整

这一步就是按照场景、分镜头进行粗剪，按照原剧本场景顺序把架子搭好，检查影片的连续性。粗剪的主要目的在于搭建整个影片的结构，不必进行非常细致的调整。粗剪完成后检查影片是否流畅，逻辑结构是否有问题。

名称 ▲	名称 ▲	修改日期
maya	light_reference_01.ma	2013/12/5 9
mp3	ready_animate_Shot_01_Smell_renderingLayer_01.ma	2013/12/20
SHOT_01	ready_animate_Shot_02_Begging_renderinglayer_01.ma	2013/12/12
SHOT_02	ready_animate_Shot_03_Face_close_up_renderingLayer_01.ma	2013/12/13
SHOT_03	ready_animate_Shot_03_Face_close_up_renderingPasses_01.ma	2013/12/12
SHOT_04	ready_animate_Shot_04_run_renderinglight_01.ma	2013/12/19
SHOT_05	ready_animate_Shot_05_Eating_01_renderinglayer_01.ma	2013/12/18
SHOT_06	ready_animate_Shot_06_Eating_02_renderingLayer_01.ma	2013/12/14
SHOT_07	ready_animate_Shot_07_Eating_03_renderinglayer_01.ma	2013/12/15
SHOT_08	ready_animate_Shot_08_Eating_04_renderinglayer_01.ma	2013/12/16
SHOT_09	ready_animate_Shot_09_Ending_renderinglayer_01.ma	2013/12/17

eating_14.mp3 eating_15@.mp3 eating_16.mp3 eating_17.mp3 eating_short.mp3 smelling_01.mp3 smelling_02.mp3

Solitude.mp3 馋嘴1.mp3 馋嘴2.mp3 馋嘴7.mp3 喘气声——01.mp3 打嗝.mp3 打嗝01.mp3

部分素材整理

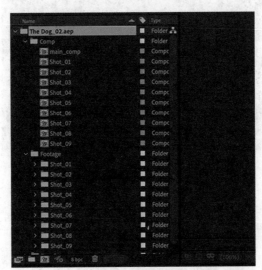

在After Effects中导入合成所需的素材文件

在时间轴上把所有镜头按顺序排列好，调整好影片的整体节奏，完成粗剪

3. 精剪

精剪是对影片细节的调整，这一步是加强并巩固粗剪时确定的结构和节奏。在对影片不断地琢磨、修改过程中去调整影片细节，确立叙事方式，完善影片结构，形成影片风格。影片中的每一个段落、每一场戏甚至每一个镜头的位置都恰到好处。

调整时间轴上每一个镜头的细节参数

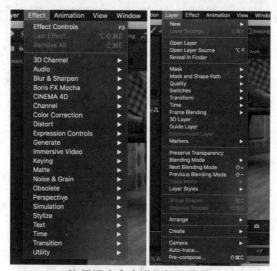

执行相应命令进行细节调整

4. 生成出片

将调整完毕的所有镜头按照需要的格式进行渲染生成。选择需要生成的所有镜头，执行Add to Render Queue(加入渲染行列)命令。

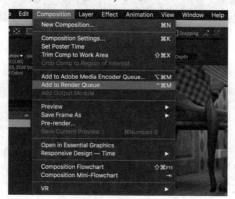

执行渲染命令

在弹出的对话框中，设置输出视频的细节参数，如Format(格式)、Audio(音频)等。

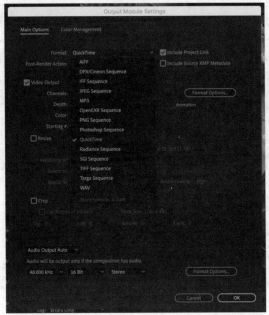

设置参数

设置确认完成后，单击"存储"按钮，即可等待视频输出完成。

输出完成

8.1.3　后期剪辑的技巧

这里所说的技巧，不是一成不变的，这些技巧和规则都是无数优秀的动画前辈们总结出来的，符合大众视听习惯，也是值得我们借鉴和学习的。下面介绍几个常见的动画后期剪辑技巧。

1. 淡入淡出

淡入淡出是影像中表示时间、空间转换的一种技巧。"淡入"是指画面从全黑中逐渐显露，直到十分清晰。"淡出"是指画面由正常逐渐暗淡直到完全消失。这种剪辑技巧适用于表现大幅度的时空变换，用于大段落划分中，表示某一个情节或内容结束，另

动画**短片**创作

一情节或内容开始，例如《白雪公主》。

《白雪公主》中由恶毒皇后的画面淡入淡出到白雪公主的场景

淡入淡出还经常出现在影片开头和结尾的镜头当中，放在开头，大都是慢慢地引导影片的开始，例如《白蛇：缘起》。淡入淡出放在结尾，暗示着一个段落的结束，画面慢慢渐隐渐显的过程，节奏舒缓，具有抒情的意味，能够营造极其富有表现力的气氛，同时也给观众思考的时间。

《白蛇：缘起》开篇的淡入淡出镜头

2. 叠化

叠化在画面上体现为上镜头消失之前，下镜头已逐渐显露，两个画面有若干秒重叠的部分。可以表现时间的过渡和空间的转换，常用于不同段落、不同场景的时间空间的分割，强调前后段落或镜头内容的关联性和自然过渡。前后镜头长时间叠化可以强调重

叠画面内容之间的对列关系。

　　例如，今敏的动画作品《千年女优》中就运用了多个叠化镜头，在影片的开头女主人公藤原千代子在接受立花源也的采访时，开始了一连串的回忆，讲述儿时经历的那一段镜头就运用了很多次叠化的剪辑技巧，配合着主人公的旁白，使女主人公的回忆历历在目。

《千年女优》中的叠化镜头

　　再如，《未麻的部屋》结尾处，未麻终于发现真相，和留美经过一番激烈的追逐，最后倒在血泊中，接着镜头缓缓地向上摇，停顿在天空上，然后镜头出现了几次比较慢速的叠画效果。一方面表示一个段落的结束，与此同时，留给观众休息的时间，让观众思考之后的剧情发展，引发他们的好奇心，进而推动下面情节的发展和继续。

《未麻的部屋》中的叠化镜头

3. 划像

　　划像又称为分画面特技，是指两个画面之间的渐变过渡。在这个过程中，屏幕被某

种形状的分界线分隔，分界线一侧是A画面，另一侧是B画面，随着分界线的移动，一侧的画面逐渐取代另一侧画面。

划像可以造成时空的快速转变，在较短的时间内展现多种内容，因此常用于同一时间不同空间事件的分隔呼应，节奏紧凑，风格明快。

例如，在《千年女优》中，女主人公藤原千代子在回忆的镜头中，就运用了多种剪辑技巧，其中就包括划像镜头。画面从左至右划过，随着旁白"我常常幻想着终有一天会遇见属于我的王子"，自然而然地过渡到下一个场景。

《千年女优》中的划像镜头

在《蜘蛛侠：平行宇宙》的结尾部分，"小黑蛛"迈尔斯·莫拉莱斯在激战后，在废墟中看见了自己的爸爸。蜘蛛侠装扮的他给爸爸打了电话，两人都试图化解彼此之间的误会，但"小黑蛛"还是觉得尴尬，因此挂断了电话，以蜘蛛侠的身份拥抱了爸爸，这一幕好暖心。这个镜头就使用了划像的技巧，画面从左推向右，"小黑蛛"的画面逐渐消失，也表示和父亲通话的结束，自然而然地过渡到下一个故事场景。

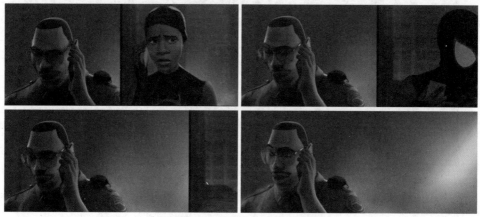

《蜘蛛侠：平行宇宙》中的划像镜头

4. 多画屏分割

多画屏分割是指在屏幕上同时出现多幅同一影像或是多幅的不同影像，构成多画屏，产生多空间并列、对比的艺术效果。

例如，在《蜘蛛侠：平行宇宙》中，分属于不同平行世界的六位蜘蛛侠聚在一起，介绍各自身份背景的片段就运用了多画屏分割的剪辑技巧。在同一个画面中，划分为三个部分，因为他们具有相同的经历，"我被一只放射性蜘蛛咬了，在我的宇宙，现在是……"多画屏分割技巧的使用，既简单明了地向观众介绍了每个蜘蛛侠的经历，又增强了画面的对比性，省去了很多没有必要的拖沓镜头，多画屏分割的使用完美地将叙事和画面结合在一起。

《蜘蛛侠：平行宇宙》中介绍各自身份背景的多画屏分割镜头

《蜘蛛侠：平行宇宙》中的多画屏分割镜头

作为刚刚加入的蜘蛛侠成员，"小黑蛛"迈尔斯·莫拉莱斯还没有什么超能力，其他五位蜘蛛侠想要看看他的本事。在这个镜头中，"小黑蛛"被打倒在地，这时，以他痛苦的表情作为背景，画面上逐渐出现了其他几位的脸部特写，都在指导"小黑蛛"。伴随着急促的音乐背景和台词"快点！迈尔斯""你可以的""快起来！迈尔斯"，和多画屏分割的画面配合得恰到好处，展现了"小黑蛛"孤立无助的心态。

5. 虚实互换(又称变焦点)

这种剪辑技巧是利用改变焦点使画面内一前一后的形象在景深内互为陪衬，达到前实后虚、前虚后实的效果，使观众的注意力集中到焦点突出的形象上，实现内容或场面的转换。

例如，在《未麻的部屋》中，前一个镜头是女主人公雾越未麻在下着雨的室外进行电视剧的拍摄工作，随后画面停在一座大桥上，阴雨绵绵，这时画面中的桥是清晰的。随着镜头慢慢地拉远，桥的形状变得越来越模糊，同时画面两侧中出现了两个女生的侧脸，慢慢地两个人越来越清晰，随之窗外的桥越来越小而模糊。就这样自然而然地转换了观众的视觉焦点，从而完成了叙事场景的转换。由阴雨绵绵的室外转换到接受电台采访的未麻身上，很大程度上丰富了动画影片的视听语言。

《未麻的部屋》中虚实互换的镜头

8.2　动画短片中的声音

《幻想曲1940》是一部非常特别的动画影片，它是影坛首次尝试将音乐和美术所做

的一次伟大的结合，以美术来诠释音乐。影片由8段不同曲目的音乐配上动画师根据音乐
想象出的故事画面结合而成。该片将8个风格不同却相融贯通的音乐片段用不同形式的动
画内容表现出来，使它成为一场视听盛宴。

《幻想曲1940》的部分镜头

8.2.1　动画中声音的类型

　　动画是一门视听艺术，作为"听"，声音是动画作品的重要组成部分，在动画中有
举足轻重的作用。它可以丰富动画作品的感染力和表现力，可以带动观众的情绪，随着
主人公的情感和剧情的发展产生微妙的心理感受和映射。因此声音在动画中不仅是一种
自然属性，更重要的是向观者传达某种思想和情感。

　　在动画中，声音大致可以分为三种类型：对白、音效和背景音乐。

1. 对白

　　对白又包含对话、旁白和画外音。对话是动画角色之间语言上的交流；旁白看似是
用来解释画面的，实则是在描述画面内人物的内心写照；画外音是画面以外的声音，即
不是由画面中的人或物直接发出声音，都称为"画外音"。例如《蜡笔小新》《白雪公
主》中的对话和旁白。

《蜡笔小新》中小新和妈妈的可爱对话

《白雪公主》开篇的旁白，用于介绍人物，展开故事情节

《种树的男人》又名《植树的牧羊人》，改编自法国作家让·焦诺1953年创作的同名小说，讲述的是一个离群索居的牧羊人，经过近半个世纪坚持不懈地植树，把土丘变成了绿洲，证实了孤独者也能够找到幸福。片中如诗朗诵一般的画外音，将故事娓娓道来。此片曾获得1987年奥斯卡最佳动画短片奖。

法国动画短片《种树的男人》

2. 音效

音效是指那些动画中模仿自然的声响，有的是在大自然中采集的，有的则是在专业的拟音室中进行声音的采集，再加上后期音频软件的处理得到的。例如，下雨的声音、人的脚步声、大风的声音等。

例如，《西游记之大圣归来》中江流儿在森林中追赶孙悟空的脚步声，孙悟空打斗时山石滑落的声音都是动画中的音效。

《西游记之大圣归来》中江流儿追赶孙悟空、山石滑落的镜头

3. 背景音乐

背景音乐是指镜头中画面背后的声音，通常用来烘托气氛，抒发情感，达到一种让观众身临其境的感受。

例如，之前提到的《飞屋环游记》，影片的开头有一段老爷爷思念老伴的镜头，画面是由老两口的一个个回忆组成的，从年轻到年老。伴随着画面，耳边传来温暖浪漫的背景音乐，从视觉和听觉两个方面带领观众进入老爷爷的思念中，感染力十足，这就是声音渲染了影片氛围的功劳。想象一下，如果这个镜头没有搭配这段背景音乐的话，在情感的表达上就没有这么深刻了，背景音乐随着画面的变化传达出不同的情感和心理映射。

《飞屋环游记》中老爷爷追忆老伴的镜头

8.2.2　声音在动画中的作用

　　声音的艺术不仅仅体现在为影像作品配上相应的音乐这么简单，它更多的是一种传递、一种表达。对声音进行深入的分析，什么样的声音会带给观者什么样的心理感受和体验，这是我们在为动画创作声音时要考虑的问题。带着思考，我们来了解一下声音在动画中的作用。

1. 刻画人物性格

　　动画中的声音是有生命的，它不只是简简单单地把现实生活中的声音搬上银幕，它还可以让动画角色鲜活起来，赋予每一个角色特有的性格特征，从而使动画中的人物更加真实，活灵活现，深入人心。

　　《千与千寻》中的狠角色汤婆婆的登场就是一个很好的例子。画面中首先出现的不是汤婆婆的样子，而是汤婆婆那独特的嗓音。观众是顺着千寻从门缝里窥见汤婆婆的背影，直到汤婆婆转过身来，正面朝向镜头，才完全看清汤婆婆的模样。在这个过程中，一直伴随着汤婆婆凶恶沙哑的说话声，在这短短的几秒就形象生动地刻画了汤婆婆的性格特点和人物特征，不需要过多拖沓的人物描绘，就能感觉出她是个反派人物，给观众留下深刻的印象。

《千与千寻》中汤婆婆登场的镜头

2. 表达人物的内心情感特征

　　早期的默片只有画面没有声音，在情感表现方面很难达到淋漓尽致。直到声音的出现，不仅丰富了画面的表现形式，而且大大扩展了表达角色内心情感的创作空间。

　　例如，《西游记之大圣归来》中，孙悟空看着江流儿耷拉下来的手，以为江流儿已经离开，于是仰天长啸，此时响起悲伤激昂的背景音乐，体现出内心已经由孙悟空过渡到齐天大圣，表面上是要为江流儿报仇，实则是这件事激发了自我救赎。该片结尾处，孙悟空悲伤的情绪爆发，化悲痛为动力，变身为齐天大圣，人物情感一气呵成，影片的

主题得到升华。

《西游记之大圣归来》结尾的部分镜头

3. 渲染环境氛围

动画中的环境氛围除了依靠画面的光线、色彩外，声音的加入也十分重要，它可以为一部动画营造出某种特定和特殊的背景氛围，给影片带来锦上添花的效果，最后使观众在情感上得到升华。

例如，日本经典动画《千与千寻》开头的一段，在进入神秘森林时，爸爸开着车一路颠簸。背景音乐突然音量加大、节奏急促，其中还夹杂了千寻手中花束塑料包装膜的摩擦声、行李包袱颠簸碰撞的声音、小千寻和妈妈惊慌失措的语气声等，充分给观众带来一种既紧张又好奇的心理感受，很好地渲染了影片的气氛，为接下来进入灵异世界营造了神秘、诡异的氛围。

《千与千寻》中进入神秘诡异森林的片段，背景音乐急促紧张

8.2.3 动画中的声画关系

在动画中，声音和画面是永远分不开的。声画关系是指在影像中声音与画面相互作用以及相互配合的融合关系。声音是时间的艺术，画面是空间的艺术，两者结合不仅为动画作品带来艺术效果，还能让观者体会到影片内容以外的意境和感知。通常以不同的形式搭配组合在一起，从而达到最好的影片效果。

声画关系包括声画同步、声画并行和声画对立。

1. 声画同步

声画同步，顾名思义，是指声音和画面协调一致、同步匹配。具体点说，在动画中，声画同步是声音效果与画面效果的同步结合，音乐情感的表现与画面情感的视觉体验相一致，音乐的步伐和节奏要与画面情节的呈现和镜头转换的节奏完全吻合。

例如，《西游记之大圣归来》中，夜深人静的时候，孙悟空倚在窗边思念他的花果山，此时的背景音乐极为轻柔舒缓，和深蓝色的冷调画面和谐一致。影片的最后，孙悟空变身为齐天大圣的那一刻，绚丽的画面和震撼的背景音乐配合得恰到好处，推动着影片达到高潮，给观众带来视听上的享受。

《西游记之大圣归来》中孙悟空仰天惆怅的镜头

《西游记之大圣归来》结尾孙悟空变身为齐天大圣的镜头

声画同步是影片中运用最频繁的形式之一，如果在同步上误差过大，就会使观众对影片的关注度下降，对同步运用得不够细致，也会使画面的寓意和声音脱离所要表达的影片效果。

2. 声画并行

声画并行是指声音和画面在两条线上并行发展，表面上呈游离状态，实质上貌合神离。在视听上给观众展现出更多的联想和潜台词，传递更为深刻的思想意义，收到更加感人的艺术效果。

例如，动画短片《彼得与狼》，在音乐与画面的结合中，充分体现了狼来了时人物的心理活动变化，使影片节奏和故事情节的发展紧密相连。影片中运用了大量节奏感强的音乐和音效，为故事的解说和情节的发展做了充分的铺垫。

《彼得与狼》的部分镜头

3. 声画对立

声画对立是指声音和画面在内容、情绪、节奏等方面，形成一种相反的关系。声画对立的特点表现在音乐和画面在情绪上所形成的"反差"，反差造成对比，在对比中包含着潜台词，从而引发观者的思考，这样更能深化影片的主题内容。

例如，在经典动画《千与千寻》中开篇汽车上的一场，片中用轻快的音乐和叛逆的少女千寻形成了声音与画面内容的冲突，通过这段音乐更能反映出千寻不想搬家一直撒娇的表现，虽然音乐欢快，但主人公的内心却很闷闷不乐。该片开头时，少女千寻不愿意离开原来的学校和小伙伴，闷闷不乐，与舒缓平和的背景音乐形成对比，更加突出千寻的不开心，也为后面的传奇经历做了很好的铺垫。

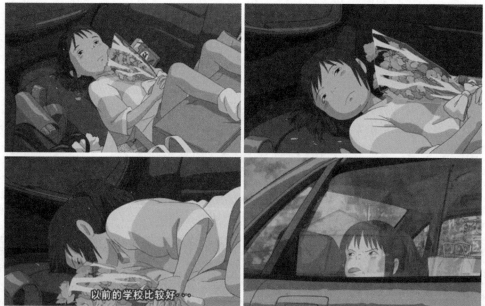

《千与千寻》开头千寻坐车的片段

在动画影片《福音战士新剧场版：破》中，有一个典型的声画对立片段。影片讲述了碇真嗣和绫波丽搭乘巨大生命体机器人Evangelion挑战神秘生命体"使徒"的故事。其中有被使徒操控的EVA二号机和EVA初号机对打的镜头，画面中两个庞然大物打斗的场景十分激烈。相反，此时的配乐却极其平和舒缓，形成了强烈的反差和对比。

《福音战士新剧场版：破》中声画对立的打斗镜头

动画短片创作

Animation Short Film Creation

索 璐 编著

考试题库

一、单项选择题：在每小题的备选答案中选出一个正确答案，并将正确答案的代码填在题干上的括号内。

1. 一部动画影片的基本构成单位是(　　)。
 A. 场景　　　　　　　　　　　　B. 演员
 C. 镜头　　　　　　　　　　　　D. 声音

2. 下面哪部动画影片是定格动画? (　　)
 A.《三个和尚》　　　　　　　　　B.《玩具总动员》
 C.《功夫熊猫》　　　　　　　　　D.《玛丽与马克思》

3. 下面不属于摄影机运动方式的是(　　)。
 A. 特写　　　　　　　　　　　　B. 跟拍
 C. 拉镜头　　　　　　　　　　　D. 推镜头

4. 下面哪部动画影片标志着动画进入三维时代? (　　)
 A.《怪物史莱克》　　　　　　　　B.《玩具总动员》
 C.《汽车总动员》　　　　　　　　D.《海底总动员》

5. (　　)是原画设计参考的重要依据。
 A. 文学剧本　　　　　　　　　　B. 分镜设计稿
 C. 人物设计稿　　　　　　　　　D. 场景设计稿

6. 动画中景别的划分通常以(　　)为标准。
 A. 画面细化程度　　　　　　　　B. 画面复杂程度
 C. 拍摄主体在画面中的比例　　　D. 镜头时长

7. (　　)一般用来表现远离摄影机的环境全貌，展示人物及其周围广阔的空间环境。
 A. 特写　　　　　　　　　　　　B. 远景
 C. 中景　　　　　　　　　　　　D. 近景

8. 画框下边卡在膝盖部分或场景局部的画面称(　　)画面。
 A. 特写　　　　　　　　　　　　B. 远景
 C. 中景　　　　　　　　　　　　D. 全景

9.(　　)用来表现场景的全貌与人物的全身动作，在动画中用于表现人物之间、人与环境之间的关系。

 A. 中景　　　　　　　　　　　　B. 远景

 C. 特写　　　　　　　　　　　　D. 近景

10. 画面的下边框在成人肩部以上的头像，或其他被摄对象的局部称为(　　)镜头。

 A. 全景　　　　　　　　　　　　B. 远景

 C. 中景　　　　　　　　　　　　D. 特写

11. 动画以(　　)为基本摄制方法。

 A. 追随拍摄　　　　　　　　　　B. 虚化背景

 C. 逆光拍摄　　　　　　　　　　D. 逐帧拍摄

12. 万氏兄弟创作的第一部动画片是(　　)。

 A.《铁扇公主》　　　　　　　　B.《白蛇传》

 C.《大闹画室》　　　　　　　　D.《大闹天宫》

13. 动画与真人合成的影片是(　　)。

 A.《狮子王》　　　　　　　　　B.《埃及王子》

 C.《谁陷害了兔子罗杰》　　　　D.《泰山》

14. 布莱克顿利用逐格技术拍摄的动画片是(　　)。

 A.《闹鬼的旅馆》　　　　　　　B.《恐龙葛蒂》

 C.《墨水瓶人》　　　　　　　　D.《幻影集》

15. 画面分镜头剧本是由(　　)组成的。

 A. 文字与声音　　　　　　　　　B. 动作描述

 C. 画面与文字　　　　　　　　　D. 镜头转换

16. 动画作品的声音构成是音效、音乐和(　　)。

 A. 对白　　　　　　　　　　　　B. 特效

 C. 影像　　　　　　　　　　　　D. 配乐

17. 动画故事板又被称为(　　)。

 A. 画面分镜头初稿　　　　　　　B. 故事脚本

 C. 文字分镜剧本　　　　　　　　D. 角色形象设计

18. 下列不属于水墨动画作品的有(　　)。

 A.《牧笛》　　　　　　　　　　B.《小蝌蚪找妈妈》

 C.《大闹天宫》　　　　　　　　D.《鹿铃》

19.下列属于素描动画表现形式的作品是(　　)。

 A.《种树的人》　　　　　　　　B.《老人与海》

 C.《棋逢对手》　　　　　　　　D.《鹬》

20. 下列属于日本动画导演宫崎骏的作品是()。

 A.《美女与野兽》 B.《记忆》

 C.《天空之城》 D.《海底总动员》

21. 下列属于网络动画作品的是()。

 A.《大鱼海棠》 B.《萤火虫之墓》

 C.《海底总动员》 D.《泡芙小姐》

22. 中国第一部美术动画是()。

 A.《小蝌蚪找妈妈》 B.《大闹天宫》

 C.《牧笛》 D.《神笔马良》

23. 中国第一部长篇动画是()。

 A.《铁扇公主》 B.《大闹天宫》

 C.《哪吒闹海》 D.《神笔马良》

24. 动作过程中关键瞬间的动画设计者是()。

 A. 动画师 B. 原画师

 C. 导演 D. 动作师

25. 以下哪一项不是动画作品的声音构成()。

 A. 音效 B. 对白

 C. 配音 D. 音乐

26. 动画作品《恐龙葛蒂》的创作者温瑟·麦凯是受到()的启发，制作了史上最早的一部以恐龙为主角的动画片。

 A. 手翻书 B. 话剧

 C. 歌舞剧 D. 诗歌

27. 下面属于制作二维动画的软件是()。

 A. Adobe Flash B. After Effects

 C. Maya D. Photoshop

28. 首部完全以3D计算机动画摄制而成的长篇剧情动画片是()。

 A.《汽车总动员》 B.《昆虫总动员》

 C.《玩具总动员》 D.《海底总动员》

29. 通常所指的定格动画大多是由()的角色来演出的。

 A. 黏土偶等混合材料 B. 树脂

 C. 橡胶 D. 玻璃

30. 以下作品中属于中国动画史上优秀定格动画的是()。

 A.《鬼妈妈》 B.《阿凡提的故事》

 C.《科学怪狗》 D.《久保与二弦琴》

31. 以下不属于以动画短片的艺术表现形式来分类的是()。

 A. 水墨动画 B. 三维动画

 C. 素描动画 D. 油画动画

32. 1961年开始筹备，1963年完成。()背景采用了中国江南景色：小桥流水、杨柳成行、竹林幽深、田野风光，并借牧童一路找牛，展现了中国山水画中常见的高山峻岭和飞流千尺的气象，达到借景抒情、情景交融的意境。

 A.《小蝌蚪找妈妈》 B.《神笔马良》

 C.《牧笛》 D.《铁扇公主》

33. 由万古蟾导演的()是中国第一部剪纸动画片。角色造型独特，具有民间剪纸风格，为中国动画增添了新的活力。

 A.《猪八戒吃西瓜》 B.《老人与海》

 C.《济公斗蟋蟀》 D.《曹冲称象》

34. 以下动画作品()是以名著的内容作为动画发展的主线。

 A.《千与千寻》 B.《钟鼓怪人》

 C.《新世纪福音战士》 D.《匹诺曹》

35. ()是由万古蟾执导，万氏兄弟参与配音的动画片，是中国第一部独创动画片。

 A.《大闹画室》 B.《铁扇公主》

 C.《幽灵公主》 D.《花木兰》

36. 在传统手绘动画工艺中，()是用来固定动画设计稿、动画纸、赛璐珞片和背景的，使它们位置吻合，成为一个整体，方便绘画或修改画稿。

 A. 定位尺 B. 拷贝台

 C. 皮筋 D. 夹子

37. 以下不属于目前比较常见的动画后期制作软件的是()。

 A. Adobe After Effects B. Adobe Premiere

 C. Nuke D. Adobe Flash

38. ()是一部全三维数字国产魔幻大片，也是在第58届戛纳电影节上投下重磅"炸弹"，是中国三维电影史上投资最大、最重量级的动画史诗巨片。

 A.《魔比斯环3D》 B.《熊出没》

 C.《秦时明月》 D.《灰姑娘》

二、多项选择题：在每小题的备选答案中选出两个或两个以上正确答案，并将正确答案的代码填在题干上的括号内。

1. 动画影片的传播方式有哪些？()

 A. 电视动画 B. 影院动画

 C. 实验动画 D. 叙事动画

2. 以下哪些作品是定格动画？（　　　　　）

 A. 《小鸡快跑》 B. 《冰河世纪》

 C. 《小羊肖恩》 D. 《圣诞夜惊魂》

3. 属于动画制作的工具有（　　　　　）。

 A. 拷贝台 B. 赛璐珞片

 C. 动画纸 D. 定位尺

4. 以下属于二维动画制作流程的有（　　　　　）。

 A. 建模 B. 分镜头设计

 C. 场景设计 D. 原画设计

 E. 配音配乐 F. 绘制动画

5. 以下属于三维动画制作流程的有（　　　　　）。

 A. 绘制原画 B. 人物设计

 C. 编写剧本 D. 制作故事板

 E. 材质灯光调整 F. 绘制贴图

6. 以下属于定格动画制作流程的有（　　　　　）。

 A. 灯光 B. 布景

 C. 制作道具 D. 制作故事板

 E. 摄影 F. 绘制贴图

7. 在动画中，要想表达合理的空间透视效果，一定要遵循（　　　　　）的原则。

 A. 近实远虚 B. 近大远小

 C. 近快远慢 D. 散点透视

8. 原画是指动画的一套动作中，能够（　　　　　），甚至是镜头运动方式的节点性画面，也就是我们常说的关键帧。

 A. 决定动作幅度 B. 改变动作趋势

 C. 吸引观众注意力 D. 循环播放

9. 以动画短片的艺术表现形式来分类的有（　　　　　）。

 A. 二维动画 B. 折纸动画

 C. 水墨动画 D. 定格动画

 E. 油画动画 F. 三维动画

10. 以下属于中国传统水墨动画的有（　　　　　）。

 A. 《牧笛》 B. 《小蝌蚪找妈妈》

 C. 《老人与海》 D. 《小鸡快跑》

 E. 《曹冲称象》 F. 《鹿铃》

11. 引起影像景深大小变化的因素是（　　　　　）。

 A. 拍摄距离的变化 B. 光圈孔径的变化

 C. 镜头焦距的变化 D. 拍摄角度的变化

12. 在拍摄方向的选定中，下列说法正确的是(　　　　)。

　　A. 正拍能展现被拍摄主体的正面形象，但透视感差

　　B. 侧拍形象突出，轮廓效果好

　　C. 斜侧拍能表现被拍摄物体的两个面，立体感强

　　D. 背拍被频繁地大量使用

13. 在拍摄角度的选定中，下列说法正确的是(　　　　)。

　　A. 仰拍时主体突出，前景高大，透视效果好

　　B. 俯拍可表现辽阔的原野及宏大的场面，但不可拍摄人物肖像

　　C. 平拍接近人眼的视觉效果，但透视感、层次感较差

　　D. 平拍视觉冲击力强，经常用于拍摄运动的主体

14. 下列属于实验动画的有(　　　　)。

　　A.《星期一闭馆》　　　　　　　　B.《小蝌蚪找妈妈》

　　C.《樱桃小丸子》　　　　　　　　D.《灌篮高手》

　　E.《玩具总动员》

15. 下列属于历史题材的动画片有(　　　　)。

　　A.《花木兰》　　　　　　　　　　B.《埃及王子》

　　C.《千与千寻》　　　　　　　　　D.《白雪公主与七个小矮人》

16. 相对于实拍影像，三维动画影像有如下特点(　　　　)。

　　A. 制作不受天气和季节等因素的影响

　　B. 能够完成实拍不可能完成的镜头

　　C. 对制作人员的审美和技术要求较低

　　D. 可修改性较强，质量要求更容易受到控制

　　E. 实拍成本过高的镜头可以通过三维动画制作来降低成本

17. 下列哪种基本几何体可以在Maya中直接创建生成? (　　　　)

　　A. 足球　　　　　　　　　　　　B. 齿轮

　　C. 茶壶体　　　　　　　　　　　D. 金字塔

　　E. 柱子

18. 能够应用三维动画的领域有(　　　　)。

　　A. 教育　　　　　　　　　　　　B. 电视电影

　　C. 医疗　　　　　　　　　　　　D. 游戏

　　E. 广告产品

19. 动画前期制作的美术设计包含(　　　　)等内容。

　　A. 人物造型设计　　　　　　　　B. 道具设计

　　C. 原画　　　　　　　　　　　　D. 场景设计

　　E. 改编文学剧本　　　　　　　　F. 摄影表

20. 摄影表需要包含的内容有(　　　　)。

 A. 镜头时长 B. 动画角色表演动作的时间、速度

 C. 原画 D. 镜头号

 E. 文学剧本 F. 背景摄影要求

21. 动画的检查需要查看(　　　　)。

 A. 线条的流畅度 B. 身体结构

 C. 角色造型设计 D. 镜头号

 E. 着色 F. 运动规律

22. 动画角色的面部表情,是(　　　　)的流露和反应。

 A. 角色的肢体动作 B. 角色的心理活动

 C. 角色的运动轨迹 D. 角色的心态变化

 E. 角色与环境的关系 F. 塑造角色的性格特征

23. 在表现一个激烈动作时,往往会运用异常的平静作为动作的铺垫和预备动作,以烘托动作的(　　　　)。

 A. 线条的流畅度 B. 连贯性

 C. 发展趋势 D. 运动规律

 E. 强烈 F. 平静和柔和

24. 中间画的草稿画好之后要检查一下,主要是看(　　　　)。

 A. 细节 B. 体积

 C. 位置 D. 运动形态

 E. 质感 F. 线条的完整

25. 在声画关系的处理上,通常可以采用以下哪几种方法?(　　　　)

 A. 无声 B. 自然声

 C. 声画同步 D. 声画对位

 E. 声画并行 F. 声画对立

26. 常见的后期剪辑技巧包括(　　　　)。

 A. 淡入淡出 B. 叠化

 C. 划像 D. 多画屏分割

 E. 硬切 F. 黑屏

27. 下列哪些属于平面动画的影像形式?(　　　　)

 A. 剪纸动画 B. 黏土动画

 C. 水墨动画 D. 针幕动画

 E. 单线平涂 F. 木偶动画

28. 以下属于角色造型设计功能的是（　　　　　）。

A. 演绎故事情节，推动剧情发展

B. 揭示影片主题、人物性格和命运

C. 动画中的角色设计也是形成影片整体风格的重要元素

D. 交代故事发生的时间和空间

E. 渲染环境和氛围

F. 同时也预示着无穷的商业价值和文化价值

29. 镜头调度是指导演运用摄影机方位的变化，例如（　　　　　）。

A. 推、拉、摇、移、升降等运动方法　　B. 不同景别的切换

C. 不同摄影机视角的变换　　　　　　　D. 展示人与人、人与环境之间的关系

E. 获得不同视点、视角和视距的画面

30. 场景调度的要素包括（　　　　　）。

A. 角色位置　　　　　　　　　　　　　B. 角色运动轨迹

C. 色彩　　　　　　　　　　　　　　　D. 摄影机

E. 化妆　　　　　　　　　　　　　　　F. 光影

三、填空题

1. 动画是一种以"_____"为基本摄制方法，并以一定的美术形式和艺术加工作为其内容载体的影片样式。

2. 由迪士尼出品的_____1932年获得奥斯卡最佳动画短片奖，这也是奥斯卡历史上第一部最佳动画短片，是迪士尼的第一部彩色动画。

3. 1997年，影片_____获得了奥斯卡最佳动画短片奖，这是皮克斯第一部用计算机技术制作出具有真实效果的皮肤和衣料的影片，花了将近十年的时间制作一部只有4分钟的动画短片。

4. _____是由俄罗斯导演亚历山大·彼德洛夫1999年执导的一部动画短片。他用指尖蘸着油彩在玻璃板表面进行动画制作，利用玻璃的不同层面，灯光逐层透过玻璃拍摄完第一帧画面后，再通过对玻璃上的湿油彩进行调整来拍摄下一帧画面。

5. 文字剧本出炉以后，就要开始绘制_____了。图像、文字、备注是故事脚本的组成元素。在故事脚本中，大概绘制出人物、背景和主要动作，不需要刻画细节，但是每一个画面的时长、对白、音效要标记清楚。

6. 在动画制作中，_____就是角色在运动过程中的关键姿势或动作，绘制的依据就是分镜脚本和人物设计稿。

7. 动画也称_____，就是原画之间的衔接画面。按照要求绘制出原画之间的画面，从而使动作连贯起来。

8. 动画短片的类型有很多种，按照制作手法分为_____、_____和_____。按照艺术表现形式分为_____、_____、_____、_____等。

9. 随着动画技术的发展，出现了_____，动画片工作室的工作人员通过在透明塑料片上勾勒和涂色，从而绘制出人们在电视、电影中看到的每一帧的动画。

10. 近年来，随着计算机技术的发展，二维动画大多采用计算机制作。随之产生了大量制作二维动画的软件，例如_____、_____和_____等。

11. 定格动画是指通过逐格拍摄对象然后使之连续放映的动画表现形式。通常所指的定格动画大多是由_____、_____或_____的角色来演出。

12. _____是中国第一部水墨动画片，当时上海美术电影制片厂花费了大量的精力和时间探索水墨的表现技法。

13. 角色设计的三视图是设计角色造型的基本方法，即_____、_____和_____。

14. 在动画的创作中，场景设计通常是为_____和_____服务的，要明确地表达故事发生的时间、地点，结合影片的总体风格进行设计，给动画角色的表演提供合适的场合。

15. 场景的设计要符合要求，展现故事发生的_____、_____、_____和时代特征。除此之外，场景设计还具有_____、_____、_____等作用。

16. _____是组成影片的基本单位，而每一个镜头又是由许多_____组成的。镜头语言就是利用镜头像语言一样表达创作者的意思和思想，我们可以通过摄影机所拍摄出的画面看出创作者的意图，其中就涉及拍摄主题和画面的变化，从_____和_____两个方面去感受创作者透过镜头所要表达的内容。

17. 在动画影像中，_____要处理的是画面中影像之间的关系和组合，更具体一点说，是指人、物、景的位置关系。

18. 动画中的构图不同于摄影构图，简单地说，动画构图是_____、_____以及两者在实践上的连续性构图，特点是构图会随着_____而不断变化。

19. 动画构图的目的是把创作者构思中的_____加以强调和突出，从而舍弃_____、_____、_____的东西，并恰当地安排陪体，选择环境，使作品比现实生活更完善、更集中、更典型、更理想，以增强艺术效果，从而把创作者的思想情感传递给观众。

20. _____是影视艺术的基本构成元素，_____带给人们的心理感受和心理映射是不同的。色彩本身就是一种审美的符号和标志，并且在长期的视觉感官发展过程中，形成了一定的特定原则和标准。

21. 强烈的色彩对比能够给人带来某种＿＿＿＿＿＿＿＿＿，而柔和的色彩表现出来的则是一种＿＿＿＿＿＿＿＿＿＿＿＿。

22. ＿＿＿＿＿＿＿＿＿是指由于摄像机和拍摄主体的距离不同，造成被拍摄的主体在画面中呈现出不同比例的区别。一般分为五种：＿＿＿＿＿＿＿、＿＿＿＿＿＿＿、＿＿＿＿＿＿＿、＿＿＿＿＿＿＿及＿＿＿＿＿＿＿。

23. ＿＿＿＿＿＿＿＿＿多以环境为主，是视距最远的景别，一般用来表现远离摄影机的环境全貌，展示人物及其周围广阔的空间环境、自然景色和群众活动等大场面的镜头画面。

24. 将主体的1/2或者2/3拍摄入画面都可以称为＿＿＿＿＿＿＿＿，主要用来表现＿＿＿＿＿＿＿＿＿＿＿。中景和全景相比，包含的主体范围有所缩小，环境处于次要地位，重点在于＿＿＿＿＿＿＿＿＿＿＿。

25. 人物在画面中取胸部以上，或物体只取局部都称为＿＿＿＿＿＿＿＿。在画面中表现为近距离观察人物，能够很清楚地看到人物的细微动作和微妙的表情变化，因此被比较频繁地用于表达人物的情感和情绪。

26. ＿＿＿＿＿＿＿＿通常用来展示一个特定的叙事空间，展现场景环境的全貌与人物的全身动作。

27. ＿＿＿＿＿＿＿＿镜头被摄对象充满画面，比近景更加接近观众，是用放大或夸张的方式突出特定局部或细节，主要用来创造一种强烈的视觉效果，能够将观众的注意力＿＿＿＿＿＿＿＿上，由表及里地窥视＿＿＿＿＿＿＿＿，把握人物的个性。

28. 和静态绘画相比，活动影像的魅力就在于＿＿＿＿＿＿＿，从而造成＿＿＿＿＿＿的不断变化，带来更多的视觉冲击。

29. 镜头推动的＿＿＿＿＿＿＿也可以影响和调整画面节奏，从而产生外化的情绪力量。

30. 由于拉镜头画面的＿＿＿＿＿＿＿和＿＿＿＿＿＿＿不断地扩展，这样会使画面的构图更加丰富多变。因为拉镜头在画面中的景别有连续的变化，所以也使观众看到的画面保持了＿＿＿＿＿＿的完整和连贯。

31. 移镜头是指摄影机沿水平面进行各个方向的＿＿＿＿＿＿＿，使画面框架始终处于＿＿＿＿＿＿＿之中，画面内的物体不论是处于运动状态还是静止状态，都会呈现出位置＿＿＿＿＿＿的态势，主要用于表现运动中的拍摄主体。

32. 对比调度的特点是把＿＿＿＿＿＿＿＿的事物加以比较或衬托，更鲜明地显示出各自的特点。其中可以运用各种对比形式，例如＿＿＿＿＿＿＿，＿＿＿＿＿＿＿、＿＿＿＿＿＿＿的强烈对比、冷色与暖色、黑与白、前景与背景的对比等，都可以通过加强对观者的＿＿＿＿＿＿＿，达到增强影片戏剧张力的作用。

33. 二维动画是指在平面上连续播放的画面，依靠"＿＿＿＿＿＿＿"原理形成的活动影像。

34. 和其他动画类型相比，三维动画由于其_____、_____和_____，被广泛应用于医学、教育、军事、娱乐等诸多领域。

35. _____是指拍摄主体位置不动，镜头_____向被摄对象推进拍摄，逐渐推至人物近景或特写的镜头，使被摄主体由小变大，周围环境_____，起到了突出主体人物和重点形象的作用。

36. _____是对影片细节的调整，这一步是加强并巩固_____时确定的结构和节奏。在对影片不断地琢磨、修改过程中去调整_____，确立_____，完善_____，形成影片风格。

四、名词解释题

1.拷贝台

2.赛璐珞片

3.二维动画

4.三维动画

5.定格动画

6.水墨动画

7.镜头

8.景别

9.远景

10.全景

11.中景

12.近景

13.特写

14.仰视角度

15.平视角度

16.俯视角度

17.推镜头

18.拉镜头

19.摇镜头

20.移镜头

21.角色设计

22.场景设计

23.分镜头

24.平行调度

25.纵深调度

26.重复调度

27.对比调度

28.后期剪辑

29.对白

30.音效

31.音乐

32.声画同步

33.声画并行

34.声画对立

五、简答题

1.简要说明动画短片的特点。

2.简要说明动画短片的艺术特点。

3.简要说明动画短片前期制作的主要内容。

4.简要说明动画短片中期制作的主要内容。

5.简要说明动画短片后期制作的主要内容。

6.简要说明制作二维动画的基本流程。

7.简要说明制作三维动画的基本流程。

8.简要说明制作定格动画的基本流程。

9.简要说明动画剧本创作的思维特点。

10.简要说明动画作品中构图的意义。

11.简要说明动画作品中色彩的意义。

12.简要说明二维动画的三种制作方法。

13.简要说明定格动画的艺术特点。

六、论述题

1.举例说明动画中角色设计的功能和意义。

2.举例说明动画中场景设计的功能和意义。

3.举例说明动画中重复调度使用的功能和作用。

4.举例说明动画中对比调度使用的功能和作用。

5.举例说明摄影机运动的综合运用。

6.举例说明场面调度的综合运用。

本书提供的配套立体化教学资源请扫描前言里的二维码下载。

ISBN 978-7-302-55230-7

9 787302 552307 >

定价: 59.80元